萌系動漫角色

基礎設定技法

編著：Mipo
主編：繪月工坊

萬里機構

前言 preface

本書是我第一本關於繪畫的教程書，適合繪畫初學者學習基本的繪畫流程，其中還包含一些常見的萌系元素供初學者參考學習。

一些特殊元素是在嚴謹查閱了相關資料後再三修改而成的。我知道自己資歷尚淺仍需要學習，所以花了很多的精力在內容的編寫上，精益求精，只想把最好的內容呈現給選擇這本書的每一位讀者。希望即使是偶然遇到這本書的讀者，也能在隨手翻開的一頁中有所收穫，產生繼續翻閱下去的興趣。

在此書的創作過程中，我十分感謝編輯對我的幫助、鼓勵及諒叫，最重要的是讓我有編寫這本書的機會。非常感謝耐心、溫柔的朋友陪我度過一個似寫似的口了。最後非常感謝辛勤的排版與設計人員，以及每一個支持我工作的人。

Mipo

目錄 Contents

第3章 萌系治癒元素在角色設定中的展現

第4章 巧妙利用反差萌元素

 第5章 萌系動物角色治癒人的心靈

萌系治癒
溫暖人心

本章通過繪製常見的動漫人設形象
來展示溫暖治癒形象的特點，以及繪製技巧。

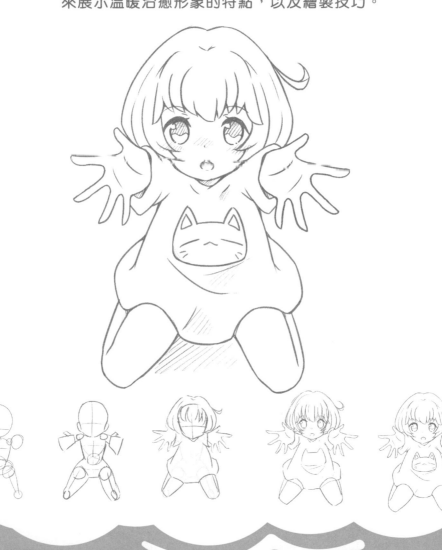

1.1 頭部的繪製

人物繪製的第一步，
便是頭部。

◎ 從基準線開始畫臉

先畫一個鵝蛋形，再畫上十
字線，這就是最簡單的臉的
基準線。十字線能決定臉部
的朝向，以及鼻子和下巴最
尖的位置。

先畫出一個圓，再補充臉的下
半部，臉型就基本定好了。臉
的長度愈短，人物則愈萌、愈
Q，但也不可過短。

鵝蛋形上的十字線，可以幫助
我們捕捉臉部的朝向與頭部的
立體感。畫草稿時無論是正面
還是側面，基本都是鵝蛋形。

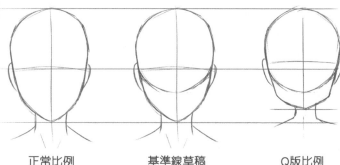

正常比例　　　　　基準線草稿　　　　　Q版比例

 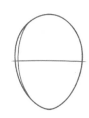

正面　　　　　　　3/4側面　　　　　　　正側面

用橫線輔助畫出 眼睛位置的 4 個方法

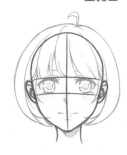

第1個方法：用橫線確定
上眼線的位置。

第2個方法：用兩條橫線
確定眼睛的位置。

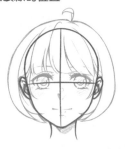 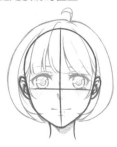

第3個方法：用橫線確定
眼睛中心的位置。

第4個方法：用橫線確定
下眼線的位置。

人物設定通常需要繪製一個角色頭部的正、背、側等多個不同角度，在繪製這些角度時需要注意以下問題。

正面頭部的繪製

必須注意的是，無論是正面還是側面，五官的高度都不會變。

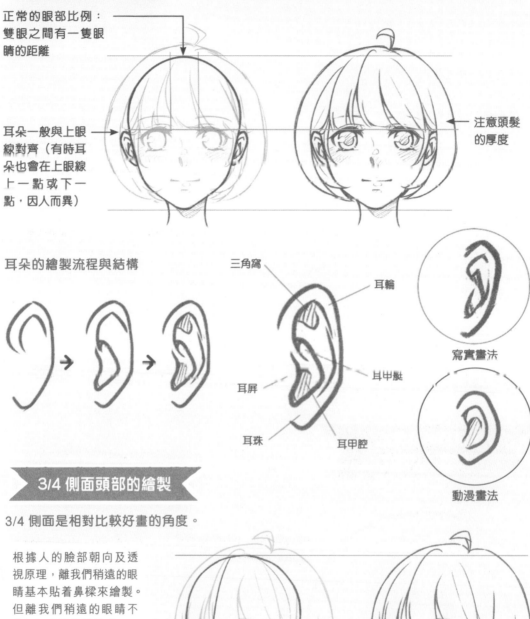

正常的眼部比例：雙眼之間有一隻眼睛的距離

耳朵一般與上眼線對齊（有時耳朵也會在上眼線上一點或下一點，因人而異）

注意頭髮的厚度

耳朵的繪製流程與結構

三角窩
耳輪
耳屏
耳珠
耳甲艇
耳甲腔

寫實畫法

動漫畫法

3/4 側面頭部的繪製

3/4 側面是相對比較好畫的角度。

根據人的臉部朝向及透視原理，離我們稍遠的眼睛基本貼着鼻樑來繪製。但離我們稍遠的眼睛不能超過鼻樑的基準線，一旦超過，就會使五官錯位。而離我們更近的眼睛由於「近大遠小」的透視原理要畫得更大一些。

繪製正側面時,後腦不要畫得太小。
一旦畫窄了,即使臉是正常的,畫面
也會因為後腦扁平而顯得不協調

髮際線的基準線可以
通過連接下頜和耳朵
的曲線並延長得到

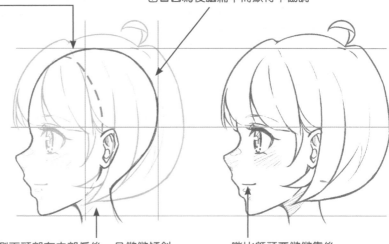

正側面頸部在中部偏後,且微微傾斜

嘴比額頭要微微靠後

小貼士

注意這裏的兩個角度,在現實中一般看
不到另一側的睫毛,但在漫畫中為了增
強效果,一般都會畫出來,但注意不要
畫得太長。

3/4 頭部背面的繪製

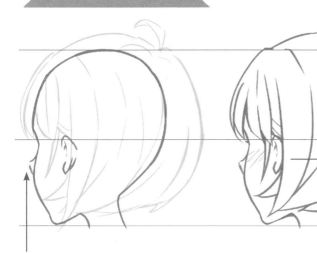

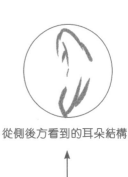

從側後方看到的耳朵結構

出於角度原因,臉頰微微鼓起,可以看到鼻尖,但是看不到嘴

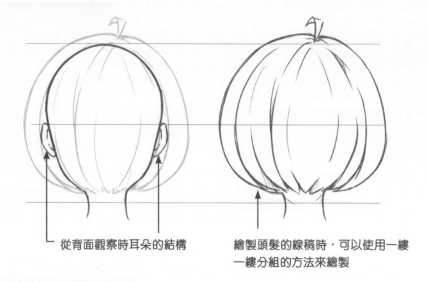

從背面觀察時耳朵的結構

繪製頭髮的線稿時，可以使用一縷一縷分組的方法來繪製

同一角色不同角度的頭部展示

想要畫出同一角色的不同角度，就需要多畫些輔助線進行輔助。

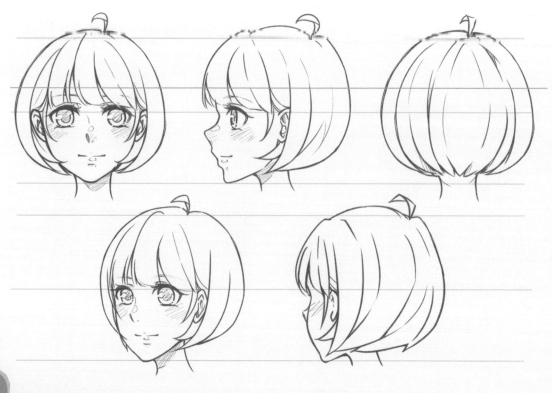

1.2 淨化心靈的微笑

通常令人印象深刻、心動的笑容，
都是瞬間捕捉到的。

◎角色的繪製流程

1. 畫一個大概動作的骨架。

2. 畫出頭髮的草稿。

3. 沿着臉部的基準線畫出眼、嘴、鼻、眉的形狀。

4. 清理出線稿。

5. 添加簡單的陰影，體現出明暗關係。

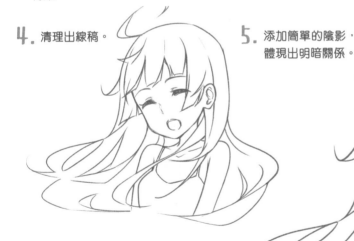

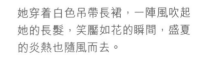

小貼士

草稿畫到自己看得懂的程度便可，
如果覺得草稿自己都看不清楚，可
以試着清理一下線條。

她穿着白色吊帶長裙，一陣風吹起
她的長髮，笑靨如花的瞬間，盛夏
的炎熱也隨風而去。

壓抑着原本的感情，即使是流着眼淚也要將嘴角上揚的女孩子，十分讓人心疼，也非常容易讓人印象深刻。

只要把眉壓 →
下來，就很
容易畫出這
樣的表情

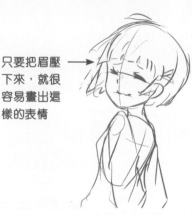

1. 畫一個大概動作的骨架。

2. 繪製頭髮的大致形狀，並補充身體的線條。

3. 簡單畫出眼、嘴、鼻、眉的形狀，並為人物畫上衣服。

4. 清理出線稿。

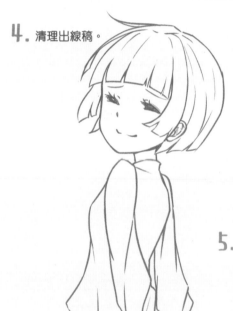

5. 畫出眼角的淚滴，以及泛紅的鼻子和臉頰，最後添加簡單的陰影，體現出明暗關係。

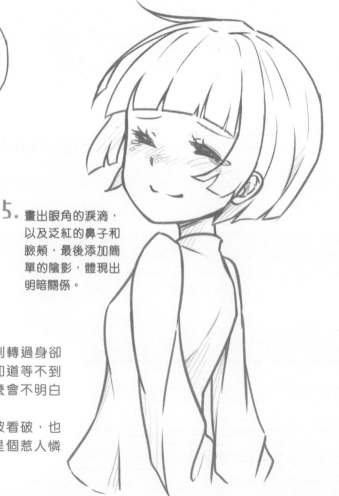

小貼士

本以為她一定是要哭鬧了，沒想到轉過身卻是努力擠出的微笑。可能她早就知道等不到結果。畢竟從小一起長大，又怎麼會不明白對方的心意呢？
即使這樣強顏歡笑的表情一下就被看破，也要裝作沒關係的樣子，明明她也是個惹人憐愛的女孩子。

1.3 鼓勵的擁抱

◎角色的繪製流程

1. 繪製該動作的簡單骨架。

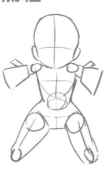

2. 根據骨架畫出人體的外輪廓。

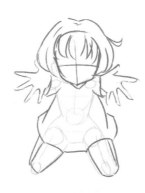

3. 大致畫出角色頭髮、服飾及身體的草稿。

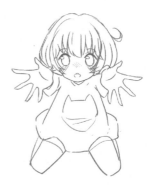

4. 繪製臉部並細化草稿。

5. 清理出線稿。

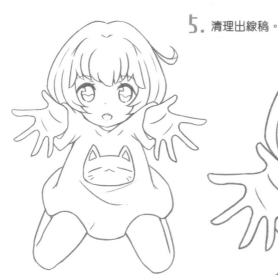

6. 添加簡單的陰影，體現出明暗關係。

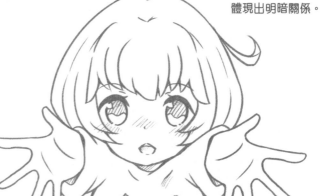

小貼士

畫小孩子時，
寬大的衣服會顯得更可愛。

「鼓勵的擁抱」也可以是朋友或戀人之間的溫暖擁抱，下面展示男女擁抱的動作。

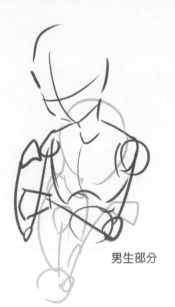

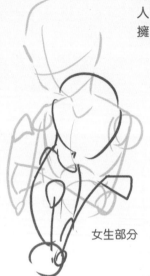

男生部分　　　　　女生部分

1. 分別繪製男生和女生部分的動態骨架。分開繪製可以讓我們既輕鬆又條理清晰地完成作品。

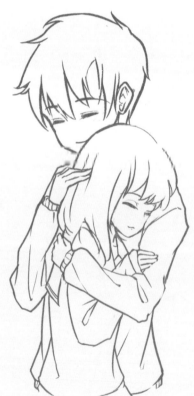

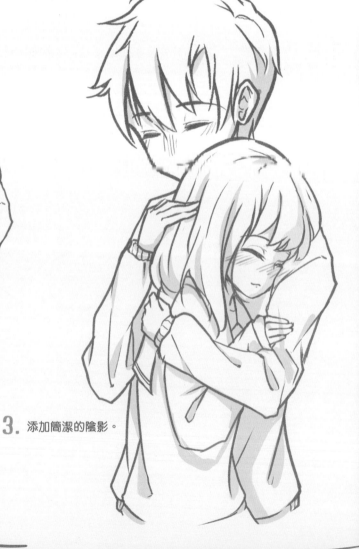

2. 畫男女生時，一般男生高出女生半頭到一頭最容易表現出小鳥依人的感覺。注意一下臉部微笑細節的處理，就會有溫暖鼓勵的感覺。

3. 添加簡潔的陰影。

1.4 萌萌的動物是溫暖的代名詞

萌萌的小動物總能讓人內心不自覺地柔軟下來，
無論是軟軟圓圓的身體，還是小小的四肢，
都十分惹人喜愛。

◎角色的繪製流程

嬌小奇特的小刺蝟十分可愛，但形態卻又十分特殊，我們可以將整體看作一個類似橢圓的
形狀來進行繪製。

1. 畫個大致的橢圓確定小刺
 蝟的基本形態，並標出牠
 嘴部和頭部的位置。

2. 繞着橢圓畫出刺和臉部的
 輪廓，注意刺的大小不要
 畫得太均勻

3. 將臉部周圍的刺補充完
 整，和外輪廓的刺一樣，
 不用畫得很整齊。

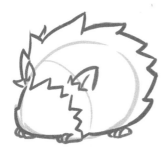

4. 添上小刺蝟的耳朵和腳後，
 便可以清理草稿。

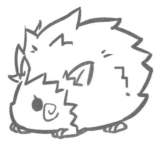

5. 為小刺蝟畫上眼睛，由於清理
 掉草稿的畫面看起來有點空，
 所以需要補充一些細節。

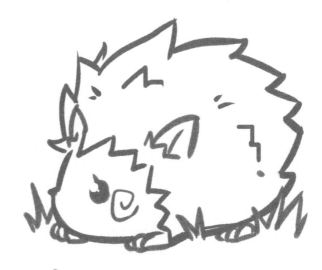

6. 在眼睛位置點上高光，並繪製周圍的環境，
 豐富畫面的效果。

用同一個簡單的形狀可以繪製出一些不同形態的小動物,只要我們保留其特徵,就可以用簡單的方式將其繪製出來。

 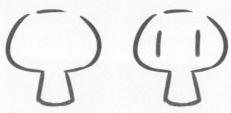

1. 畫一對括號,然後把外形補充成類似於饅頭的形狀,不用封口。

2. 補上身體部分後,整體形狀像蘑菇一樣,再畫兩條豎線作為眼睛,這就是小動物的基本輪廓。

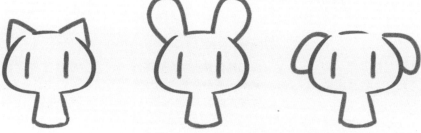

3. 在前一步的基礎上,分別畫上不同特徵的耳朵,即可繪製成不同的小動物。

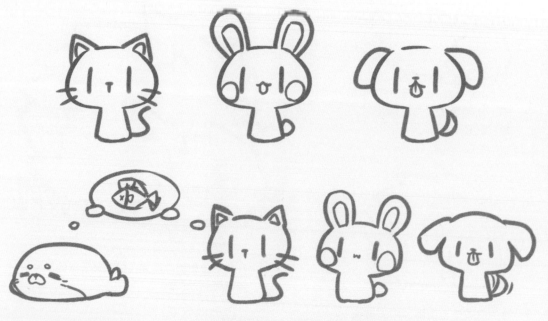

4. 分別給小動物加上嘴巴、尾巴,以及其他特徵後,3個簡單的小動物形象便完成了。

◎角色的基本設定

小雞的繪製過程

嬌小玲瓏的禽類動物十分適合用圓形概括。

先畫一個類似雞蛋的形狀，偏圓一點會更可愛。

畫一對綠豆一樣的眼睛，再畫一個菱形小嘴，小雞的臉就畫好啦！

在身體下方兩側各點上3點作為小雞的爪，兩側各畫一條弧線代表小雞的翅膀。

修飾一下臉頰，並在頭上補充一簇小絨毛，一隻可愛的小雞便大功告成。

每種動物都有屬自己的特徵，這些特徵需要我們在生活中多觀察，若是再加上一些生動的想像，就可以繪製出各種有趣的場景。

小麻雀
花紋和嬌小的體型

小鴨
腳蹼和寬嘴巴

小公雞
雞冠和長尾巴

小鴿
肚子和嘴巴

小企鵝
滾圓的身體
臉部和腳蹼

◎多種動物的繪製

萌系 Q 版小動物非常適合作為平日裏寫手賬、做筆記及寫便箋時添加的小元素。

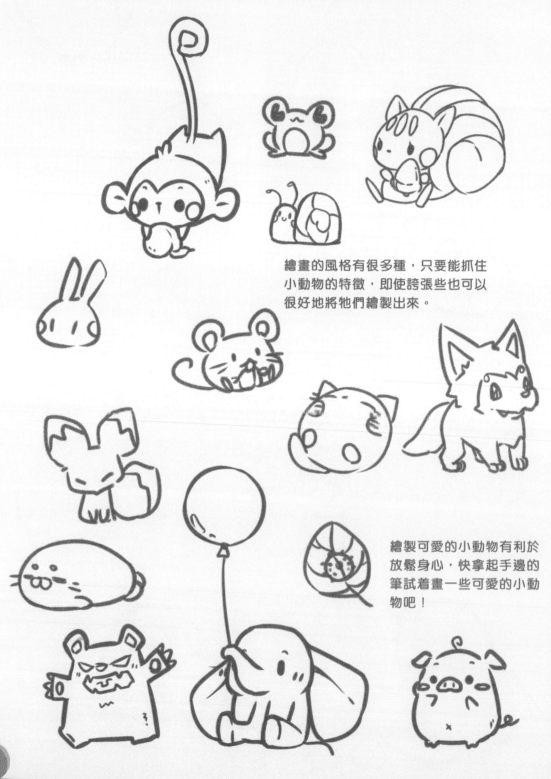

繪畫的風格有很多種，只要能抓住小動物的特徵，即使誇張些也可以很好地將牠們繪製出來。

繪製可愛的小動物有利於放鬆身心，快拿起手邊的筆試着畫一些可愛的小動物吧！

第 2 章

顏文字
是治癒人心
最簡單的表達

在當下訊息化的時代，
很多人愛在社交網絡上用一串萌萌
的顏文字表達情感。
顏文字除了能直觀地表達出使用者
內心的想法外，
也能給他人留下一種萌萌的、
治癒人心的正面印象。
本章通過繪製與顏文字對應的人物
形象，具象化每個顏文字。

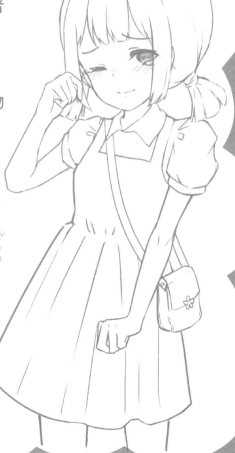

2.1 顏文字能分享快樂的感受

◎ (p ≧ w ≦ q) **舉起雙拳表示興奮。**

角色的繪製流程

根據這個顏文字的特點，我們可以將其設定成一個充滿元氣的少女形象。

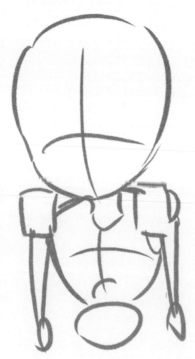

1. 畫出大致動作的骨架。

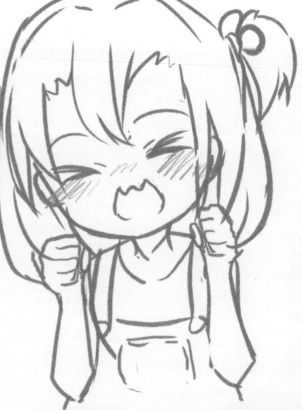

2. 根據骨架畫出草稿。

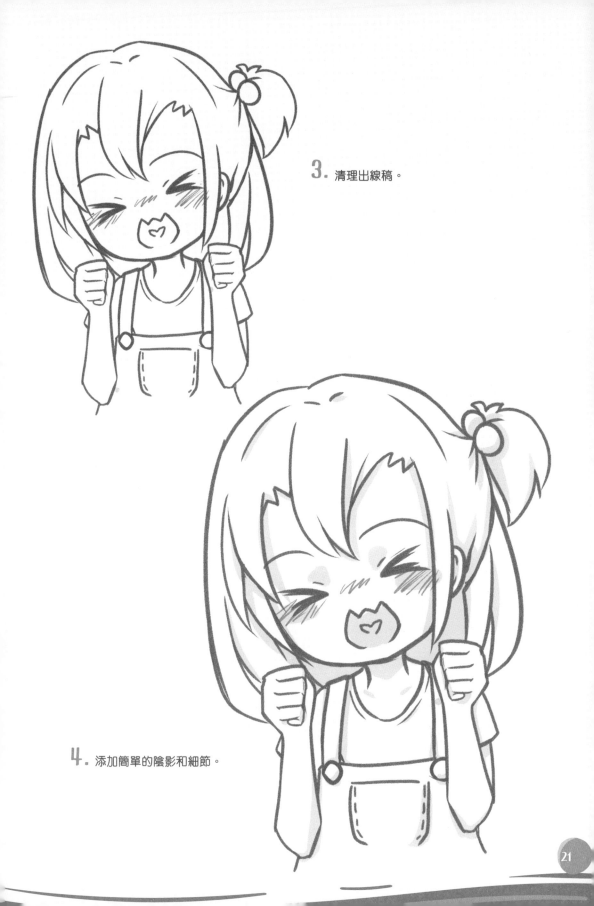

3. 清理出線稿。

4. 添加簡單的陰影和細節。

這裏我們設定一個二頭身的 Q 版形象。

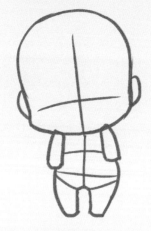 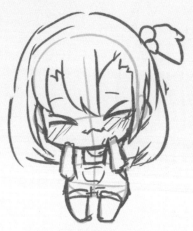

1. 將身體簡單地分成幾部分，用十字線確定臉部和身體的結構。簡單畫出Q版形象的動作。

2. 根據動作和顏文字的特點大致繪製出草稿。

3. 清理出線稿。

小貼士

手部動作可參考自己的手或照片進行繪製。

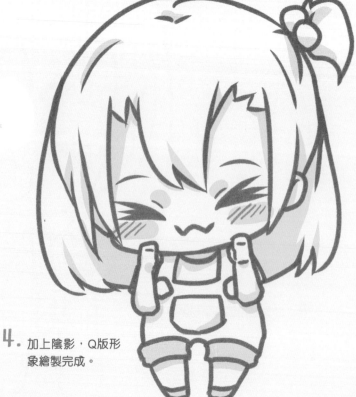

4. 加上陰影，Q版形象繪製完成。

◎ (´▽`)♡) 用手給一個愛心。

角色的繪製流程

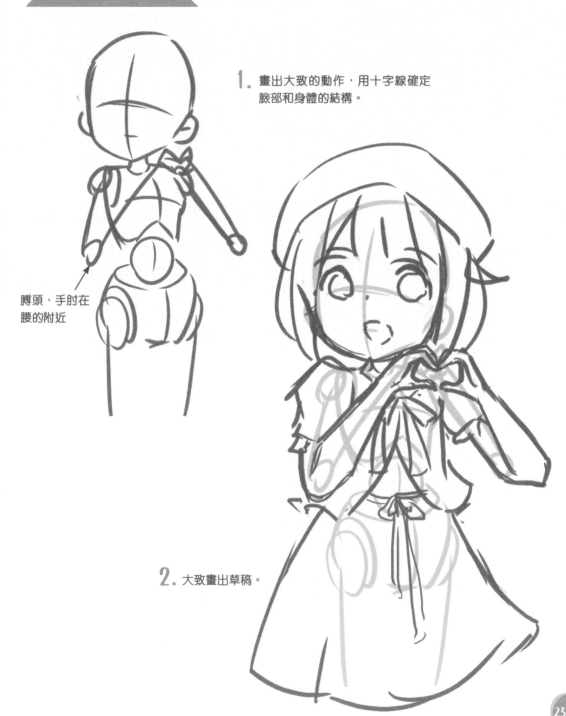

1. 畫出大致的動作，用十字線確定臉部和身體的結構。

膊頭、手肘在腰的附近

2. 大致畫出草稿。

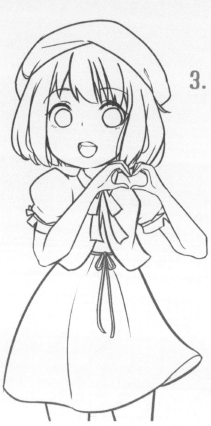

3. 清理出線稿。

4. 加上眼睛及簡單的陰影等細節，繪製完成。

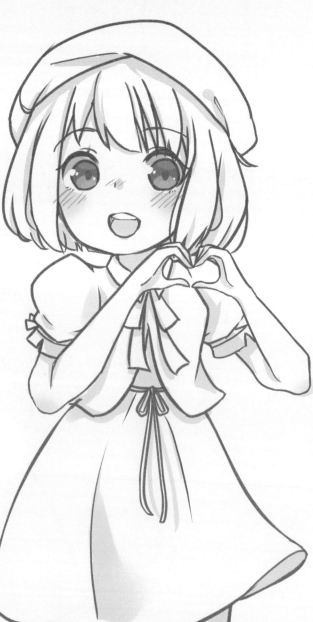

小貼士

手部動作可參考自己的
手或照片進行繪製。

畫一個Ｑ版的「俾心」形象，在裙角稍微加一點被風吹起的動態效果。

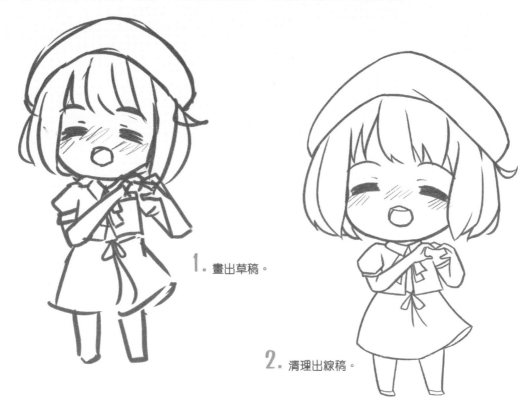

1. 畫出草稿。

2. 清理出線稿。

我們還可以嘗試將生活中有意思的場景和創意結合，畫一些小劇場。

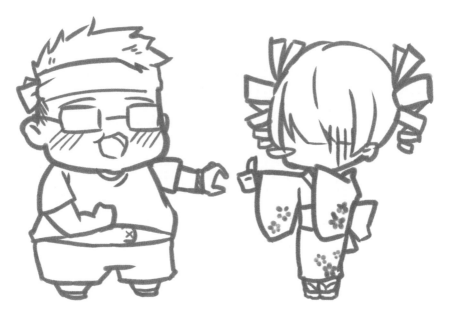

◎（๑•̀ㅂ•́）୨✧ 做得很好！

這次畫的是男生角色，注意男生的肩部比起女生要稍微寬一些，並且動作整體幅度更大。

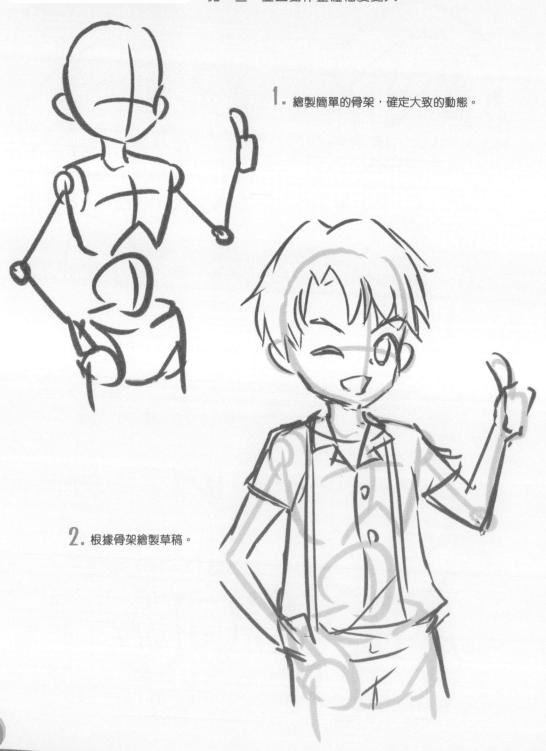

1. 繪製簡單的骨架，確定大致的動態。

2. 根據骨架繪製草稿。

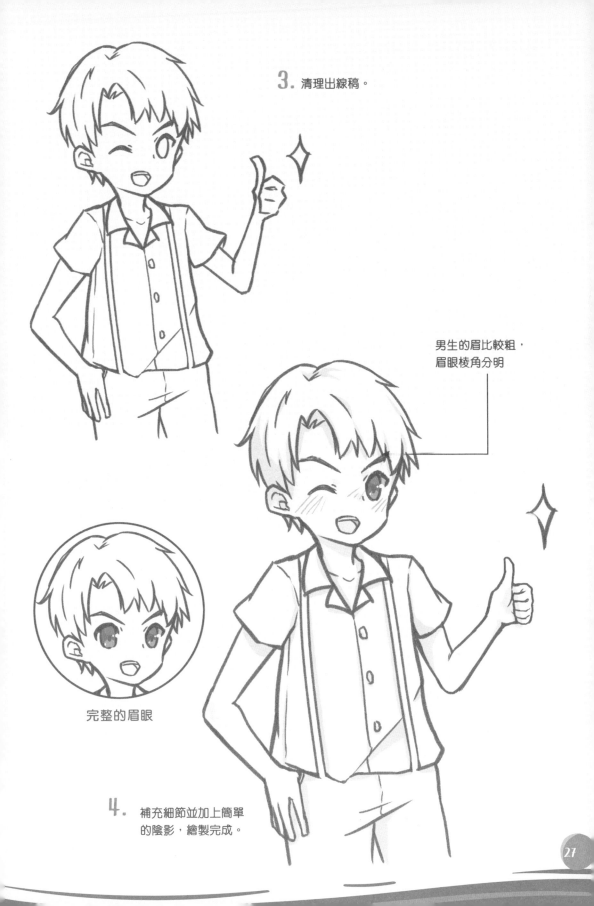

3. 清理出線稿。

男生的眉比較粗，
眉眼棱角分明

完整的眉眼

4. 補充細節並加上簡單
的陰影，繪製完成。

Q 版形象也要保留男孩子落落大方的特點。

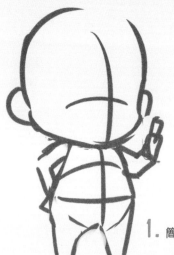

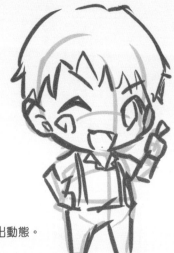

2. 根據動態繪製草稿。

1. 簡單地畫出動態。

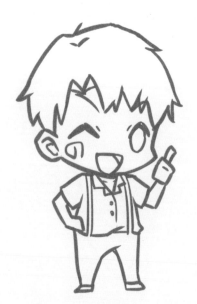

3. 清理出線稿。

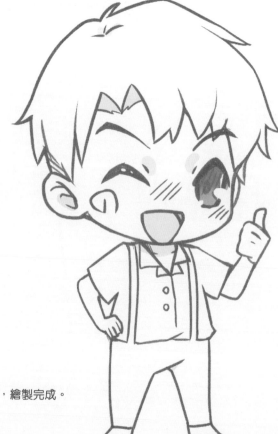

4. 添加簡單的細節，繪製完成。

2.2 顏文字能萌化負面情感的表達

◎ （＞人＜；） 對不起，我錯了！

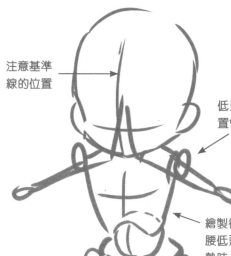

注意基準線的位置

低頭時肩部位置會比平時高

繪製微微彎腰低頭的姿勢時，臀部和腰部要稍微往後

1. 確定大致的動態。

2. 繪製草稿，由於這裏繪製的是一個偏正面的形象，所以腰部會縮短，盆骨移動的幅度不要太大。

小貼士

如何表現微微彎腰的姿勢呢？將腰部稍微縮短，並將盆骨後移即可。

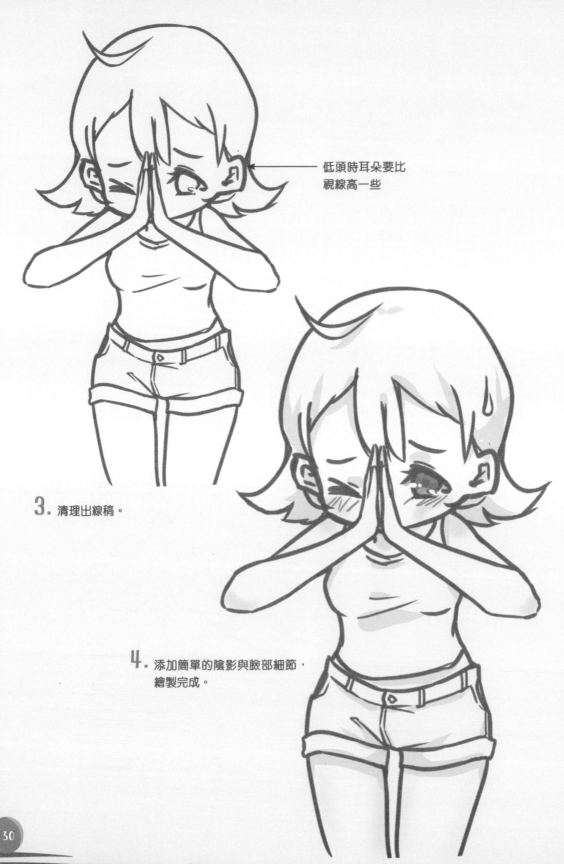

低頭時耳朵要比
視線高一些

3. 清理出線稿。

4. 添加簡單的陰影與臉部細節，
　 繪製完成。

繪製 Q 版形象時，只要把頭部稍微往左轉動一點，便可輕易地在視覺上營造出低頭的感覺。

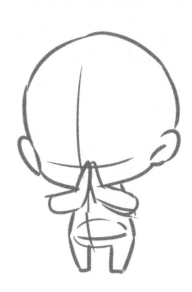

1. 大致畫出動態。

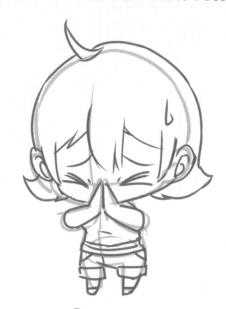

2. 畫出草稿。

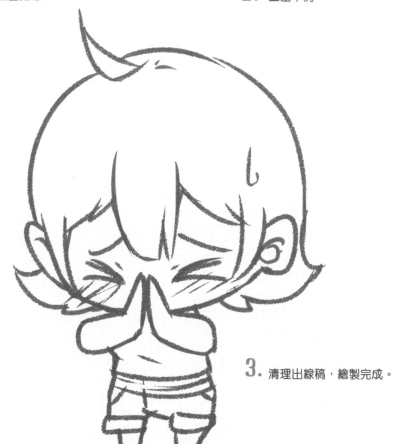

3. 清理出線稿，繪製完成。

◎ (oT ∧ To) 聞者落淚。

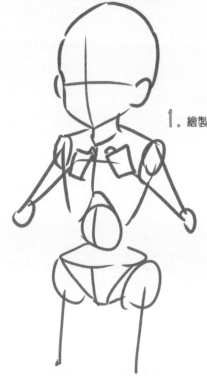

1. 繪製大致的動態。

畫出男孩日常的樣子，其實是個
陽光開朗的帥氣男孩。

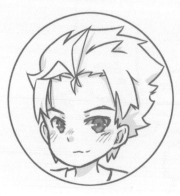

自己在創作角色時，可以通過繪
製各種表情，或者角色不同的狀
態，來豐富對角色的塑造。

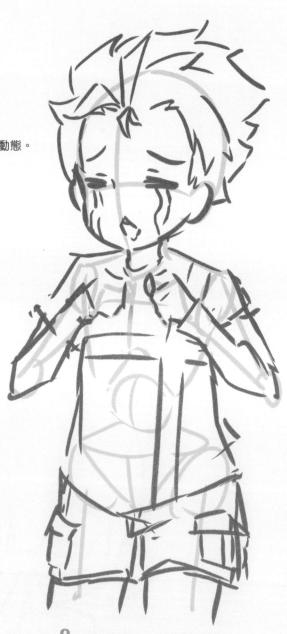

2. 繪製草稿，注意眉要呈八字形。

畫一個男生刻意擺出顏文字的姿勢，可以體現撒嬌般的反差萌。

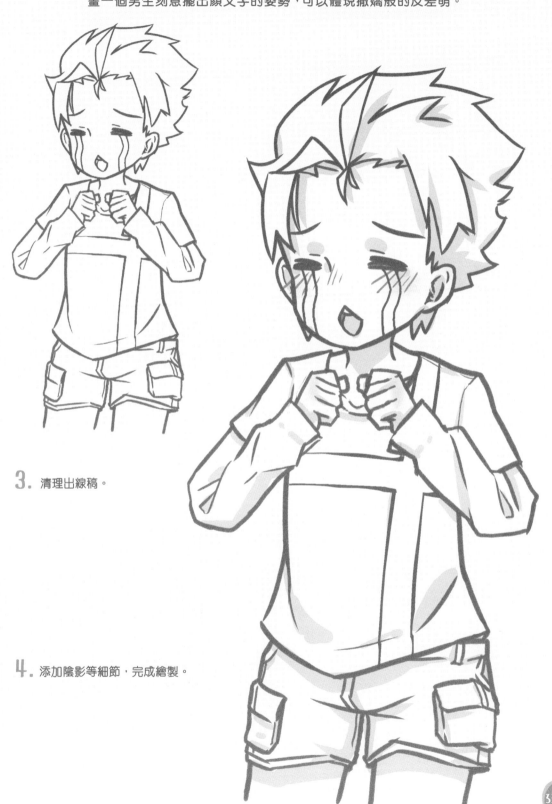

3. 清理出線稿。

4. 添加陰影等細節，完成繪製。

有反差萌的角色容易給人一種親近感。

1. 繪製Q版形象的動態。

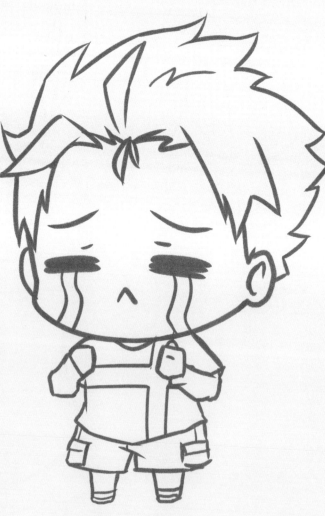

2. 繪製草稿。

3. 清理出線稿,繪製完成。

◎（ノヘ￣、）擦眼淚，啜泣。

1. 繪製大致的動態。

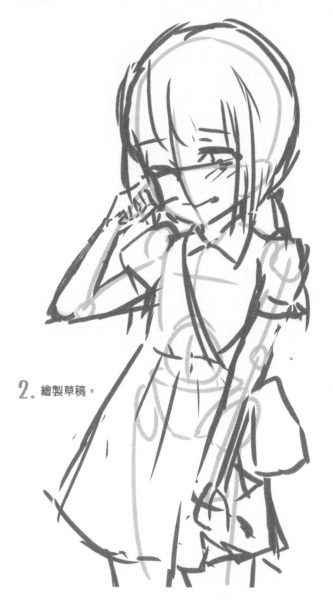

2. 繪製草稿。

小貼士

當繪製熟悉或能夠準確拿捏的事物時，
草稿相對簡略能提升繪製速度。
而當繪製複雜、不熟悉的事物時，草稿應細緻一些，
這樣可以使畫面不容易出錯，減少後期改動的頻率。
若第一次繪製的草稿比較簡略，
可以通過第二次繪製來確定細節。
這樣既能達到練習效果，
也更容易繪製出準確、清晰的線稿。

哭得梨花帶雨的女孩讓人心疼，可以把女孩子此時脆弱的感覺繪製出來。

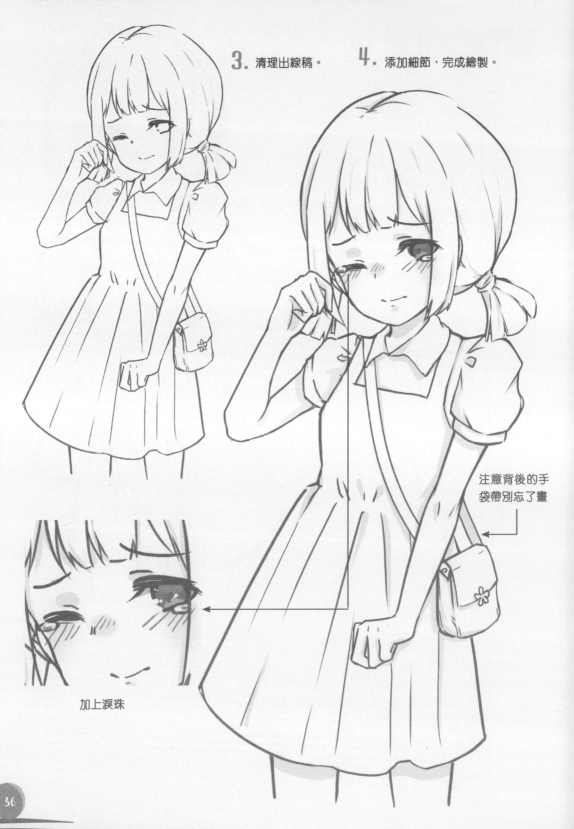

3. 清理出線稿。　　4. 添加細節，完成繪製。

注意背後的手
袋帶別忘了畫

加上淚珠

將惹人心疼的女孩子哭泣的樣子繪製成 Q 版形象，會給人一種格外可愛的感覺。

1. 畫出動態。

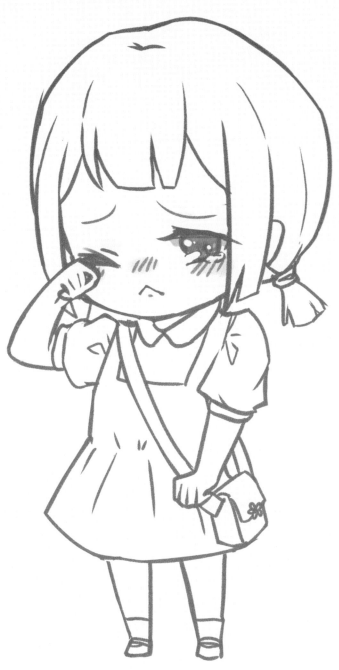

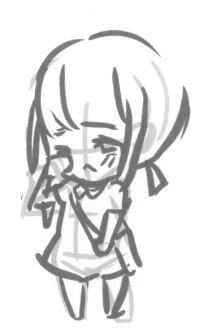

2. 繪製草稿。此處繪製得較為簡略，自己創作時一定要清楚各部分的細節如何繪製。當草稿不容易整理成線稿時，就需要再細化一次草稿。

3. 清理出線稿並添加細節。

◎（ˋ ▽ˊ）ψ 壞壞的「小惡魔」出現了。

這裏嘗試以快速繪製草稿的方式畫一個「小惡魔」。

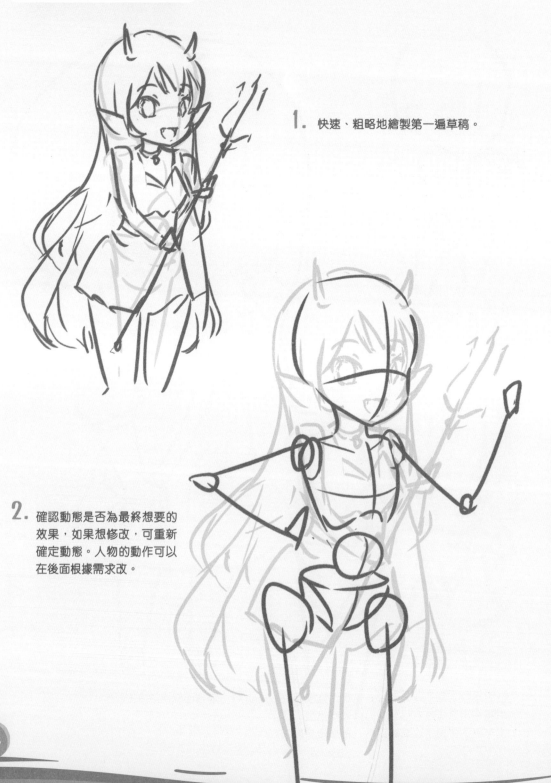

1. 快速、粗略地繪製第一遍草稿。

2. 確認動態是否為最終想要的效果，如果想修改，可重新確定動態。人物的動作可以在後面根據需求改。

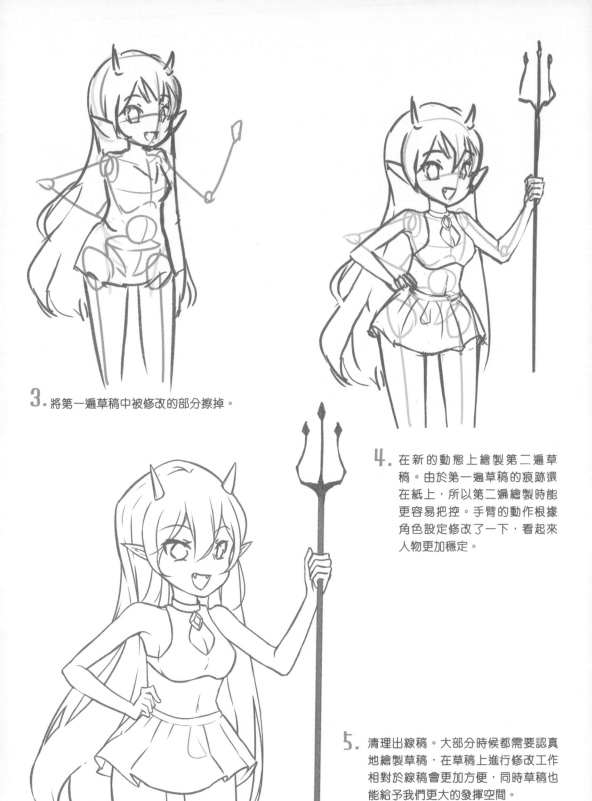

3. 將第一遍草稿中被修改的部分擦掉。

4. 在新的動態上繪製第二遍草稿。由於第一遍草稿的痕跡還在紙上，所以第二遍繪製時能更容易把控。手臂的動作根據角色設定修改了一下，看起來人物更加穩定。

5. 清理出線稿。大部分時候都需要認真地繪製草稿，在草稿上進行修改工作相對於線稿會更加方便，同時草稿也能給予我們更大的發揮空間。

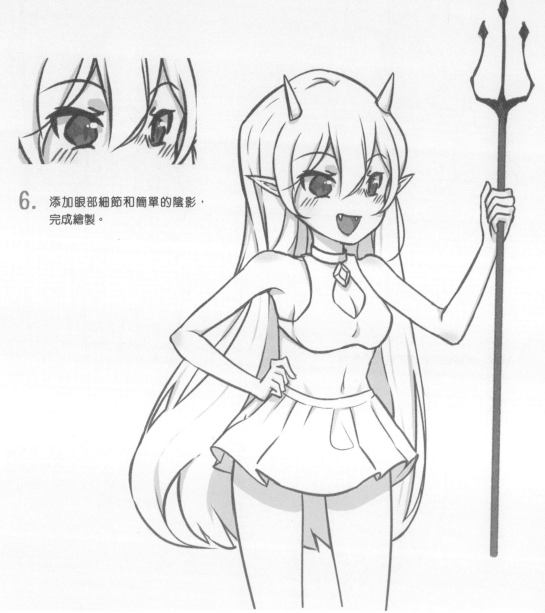

6. 添加眼部細節和簡單的陰影，
完成繪製。

這種繪製草稿的方式適用於以下情況。

靈感閃現時。

要繪製大量草稿，並從中
找出自己喜歡的設定時。

想要抓住人物或事物的瞬
間時。這種為了快速抓住
人物或事物特徵而繪製的
美術作品稱為速寫。

2.3 特殊的顏文字能表達出無法言喻的情感

◎ (川 ¬ω¬) 無語。

角色的繪製流程

表現無語的情感時，角色容易給人一種無奈的感覺。繪製時將臉部表情畫得誇張一些，將動作畫得僵硬一些便可表現出無語、無奈。

1. 繪製一個半身的動態。

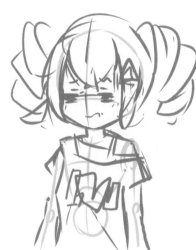

2. 根據動態大致繪製出草稿。

3. 因為第一遍草稿太亂，所以在第一遍草稿的基礎上重畫了一個比較清晰、細緻的草稿，以便後續勾勒。

繪製辮子時,需要先將每個卷的大致形狀繪製出來,再添加瀏海髮絲的細節

4. 清理出線稿。繪製時將之前誇張的表情改得寫實一些,美化人物,但注意不要影響表情傳達的情感。

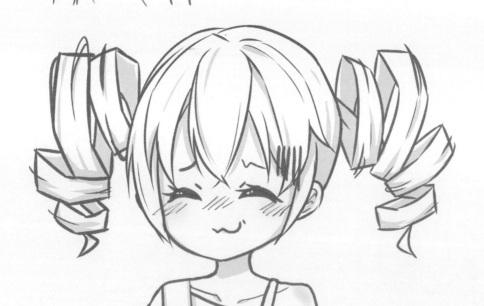

5. 添加簡單的陰影和細節,完成繪製。

相對於正常比例，Q 版形象的比例可以誇張一些。

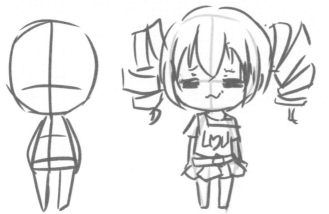
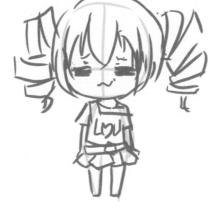
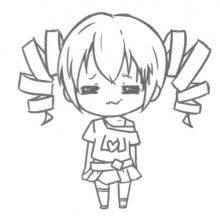

1. 大致確定動態。

2. 基於動態繪製草稿。

3. 清理出線稿並添加簡單
　 的細節。

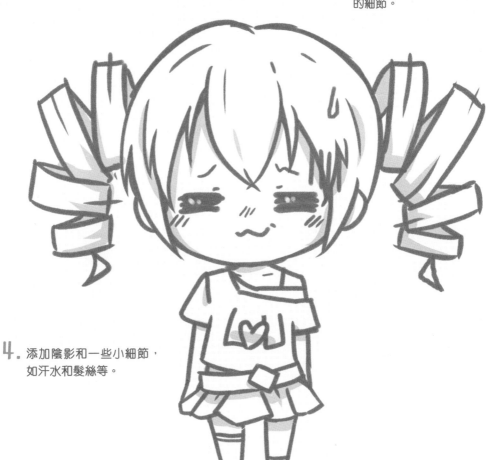

4. 添加陰影和一些小細節，
　 如汗水和髮絲等。

◎ ✿✿ヽ(ﾟ▽ﾟ)ノ✿撒花。

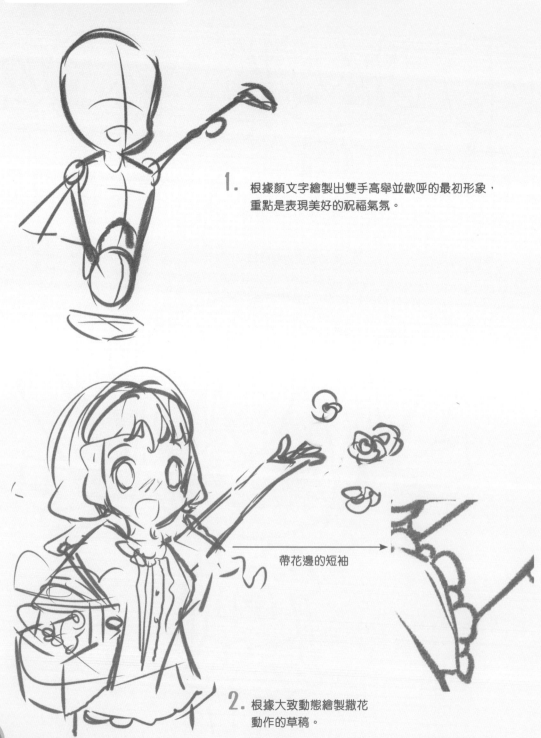

角色的繪製流程

撒花的顏文字給人一種慶祝的感覺,下面繪製一個一手提花籃一手撒鮮花送祝福的小女孩。

1. 根據顏文字繪製出雙手高舉並歡呼的最初形象,重點是表現美好的祝福氣氛。

帶花邊的短袖

2. 根據大致動態繪製撒花動作的草稿。

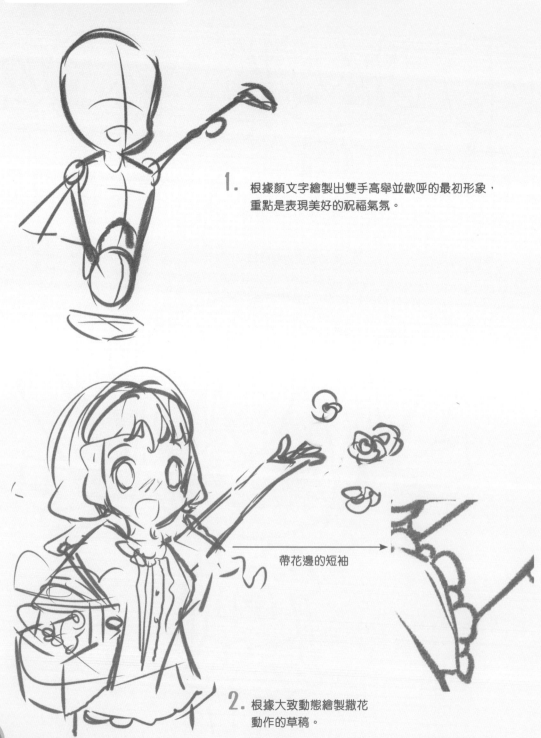

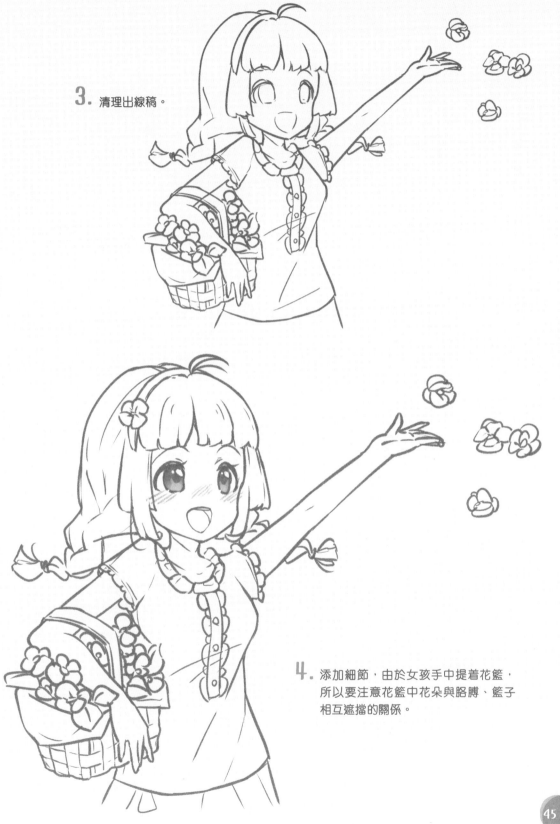

3. 清理出線稿。

4. 添加細節，由於女孩手中提着花籃，
所以要注意花籃中花朵與胳膊、籃子
相互遮擋的關係。

Q 版萌化形象的繪製流程

Q 版形象很適合傳遞情緒，這裏繪製雙手高舉、撒花慶祝的 Q 版形象。

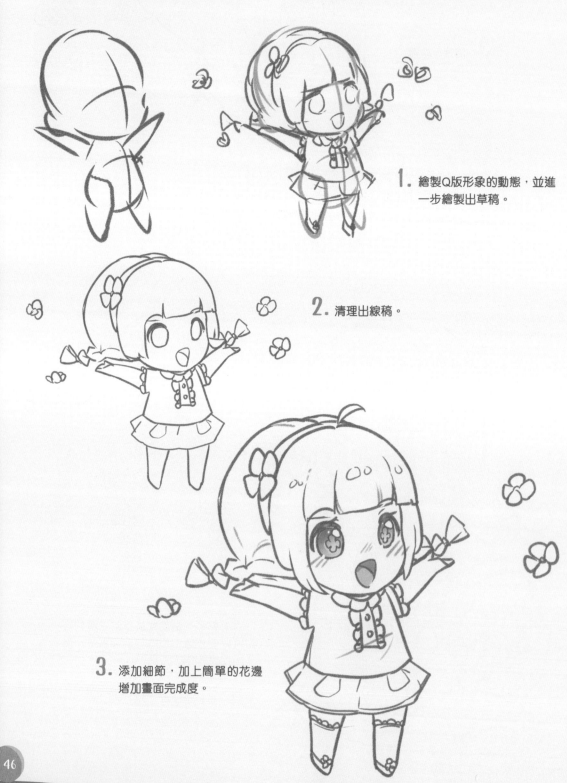

1. 繪製Q版形象的動態，並進一步繪製出草稿。

2. 清理出線稿。

3. 添加細節，加上簡單的花邊增加畫面完成度。

◎ w(ﾟ Д ﾟ)w 驚訝！

吃驚的時候人物的眼睛會睜得更大一些，身體也會微微後仰，偶爾還會不自覺地做出舉起手或捂住嘴巴的動作。

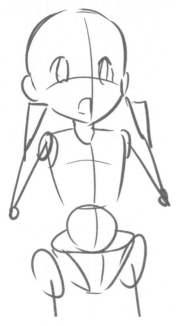

1. 繪製動態。

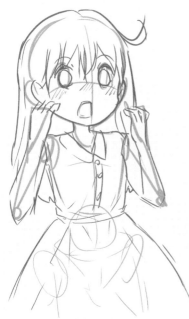

2. 繪製草稿，在裙子上加一些由於擺動而出現的褶皺會顯得更生動。

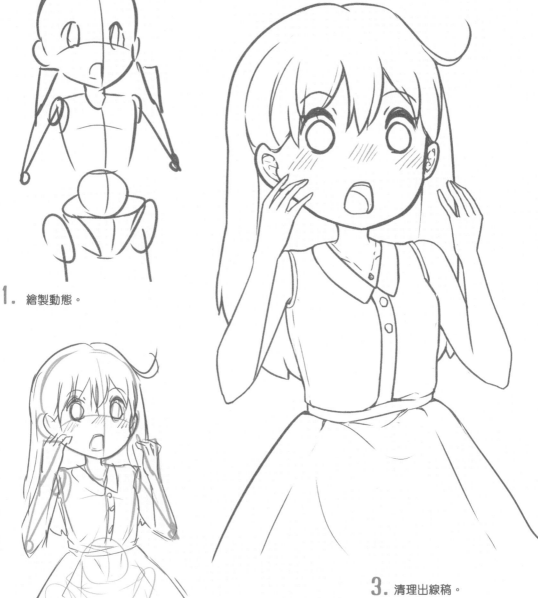

3. 清理出線稿。

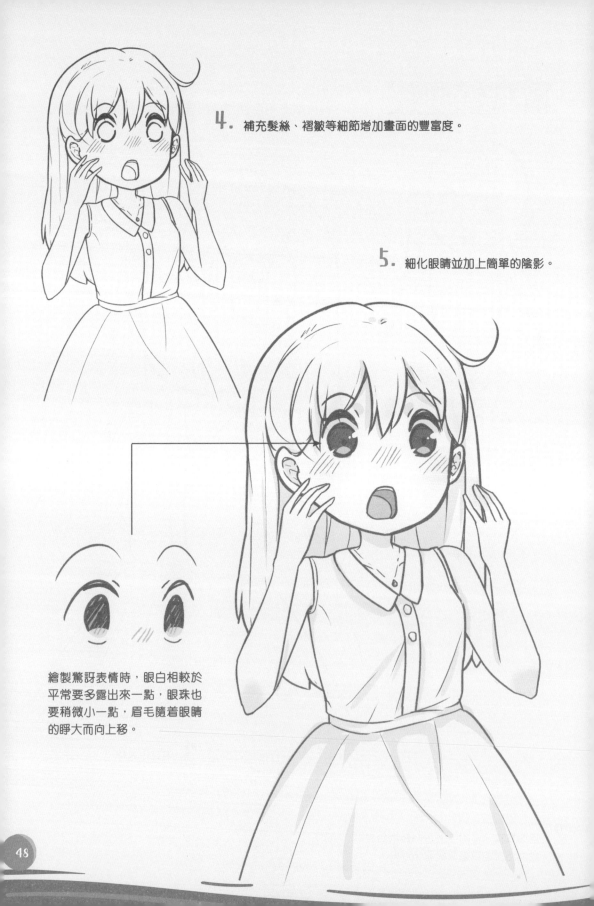

4. 補充髮絲、褶皺等細節增加畫面的豐富度。

5. 細化眼睛並加上簡單的陰影。

繪製驚訝表情時，眼白相較於平常要多露出來一點，眼珠也要稍微小一點，眉毛隨着眼睛的睜大而向上移。

繪製 Q 版形象時，可以通過誇張的表情讓情緒變得更明顯。

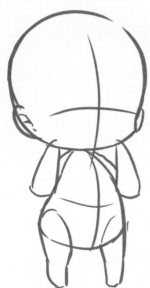

1. 繪製動態。

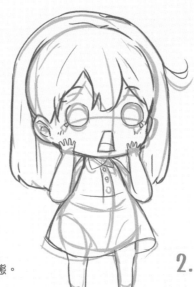

2. 大致繪製出草稿。

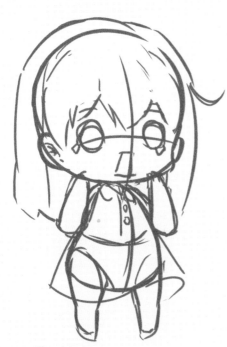

3. 清理出線稿，這一步實際上只需要清楚地繪製出外輪廓即可。

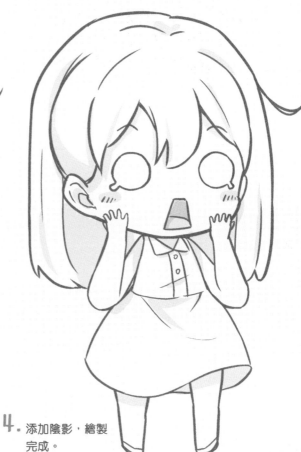

4. 添加陰影，繪製完成。

第**3**章

萌系治癒
元素在角色
設定中的展現

上一章為顏文字設計了角色，
通過可愛、誇張的表情和動作，
直觀地展現了「萌系治癒」的特點。
本章介紹如何間接地設計具有
「萌系治癒」特點的角色。

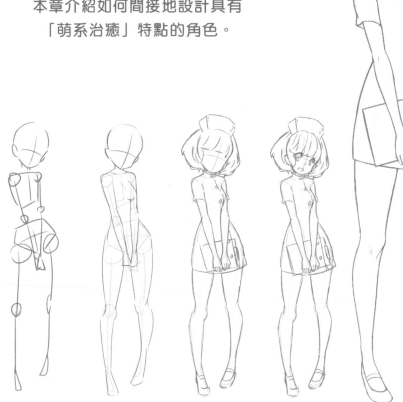

◎**女僕** 由於女僕要為雇主打理家務,因此圍裙和耐髒的深色裙子是女僕裝常見的樣式。

女僕的正面

繪製人體外輪廓的草稿時,需要注意肩部、腰部、盆骨的角度。在為人體添加衣服時,要注意用裙子的褶皺走向去暗示腿部的結構與動作。

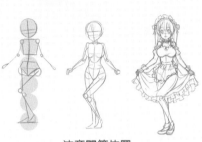

注意關節位置

簡單的遮擋關係就能表現頭巾位置

注意頭部是微微側過來的,所以要露出後腦部位的頭髮

⭐ **小貼士**

任何姿勢都是從基準線開始畫出來的。

拆卸式袖扣

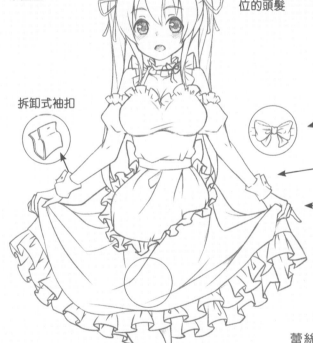

背後的蝴蝶結細節

女僕裝的圍裙長度不能超過裙子的長度

手提起的位置為發力點,同時也是褶皺集中的位置

由於前面的裙角被提起,所以能看到後面的一層蕾絲

衣服的褶皺有時會用來暗示形體走向

蕾絲的簡單畫法

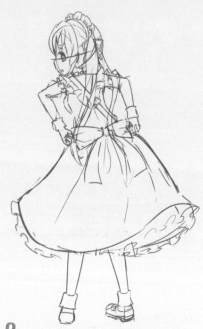

小貼士

繪製不熟悉的動作時，不妨自己做一下試試看。

1. 繪製草稿時，要記得標好髮際線的位置，人體結構要按照基準線畫準確。

2. 根據正面的造型繪製背部草稿。

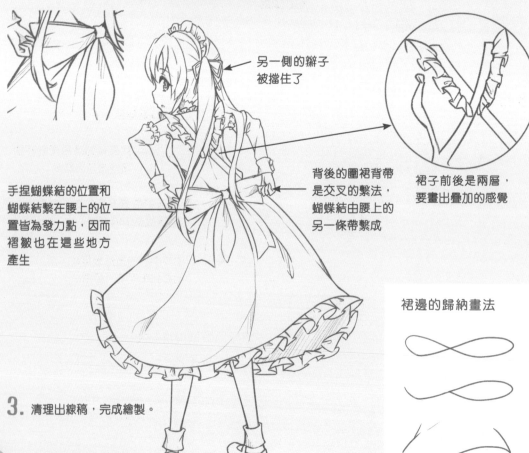

另一側的辮子被擋住了

手捏蝴蝶結的位置和蝴蝶結繫在腰上的位置皆為發力點，因而褶皺也在這些地方產生

背後的圍裙背帶是交叉的繫法，蝴蝶結由腰上的另一條帶繫成

裙子前後是兩層，要畫出疊加的感覺

裙邊的歸納畫法

3. 清理出線稿，完成繪製。

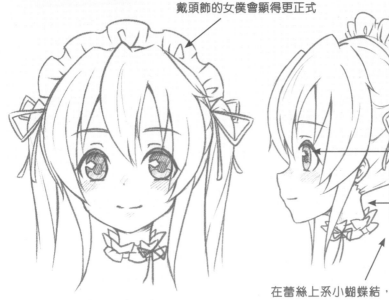

戴頭飾的女僕會顯得更正式

頭髮向辮子處收攏

正側面的眼睛並不是圓形,而是近似三角形的形狀

注意正側面的脖子微微前傾

因為瀏海比較厚,所以馬尾要適當畫得薄一些

在蕾絲上系小蝴蝶結,也是增添可愛感的細節

臉部表情

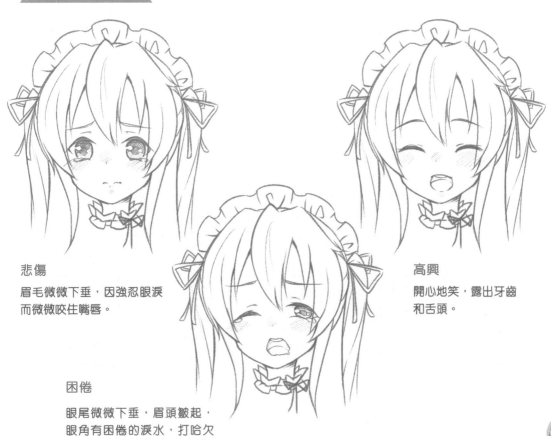

悲傷
眉毛微微下垂,因強忍眼淚而微微咬住嘴唇。

困倦
眼尾微微下垂,眉頭皺起,眼角有困倦的淚水,打哈欠的嘴可以微微變形。

高興
開心地笑,露出牙齒和舌頭。

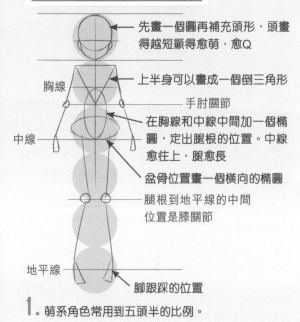

先畫一個圓再補充頭形，頭畫得越短顯得愈萌、愈Q

胸線

上半身可以畫成一個倒三角形

手肘關節

在胸線和中線中間加一個橢圓，定出腿根的位置。中線愈往上，腿愈長

中線

盆骨位置畫一個橫向的橢圓

腿根到地平線的中間位置是膝關節

地平線

腳跟踩的位置

1. 萌系角色常用到五頭半的比例。

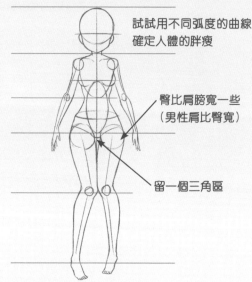

試試用不同弧度的曲線確定人體的胖瘦

臀比肩膀寬一些（男性肩比臀寬）

留一個三角區

2. 轉為人體外輪廓。

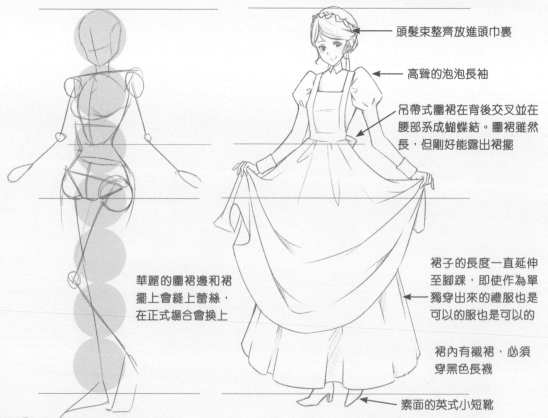

頭髮束整齊放進頭巾裏

高聳的泡泡長袖

吊帶式圍裙在背後交叉並在腰部系成蝴蝶結。圍裙雖然長，但剛好能露出裙擺

華麗的圍裙邊和裙擺上會縫上蕾絲，在正式場合會換上

裙子的長度一直延伸至腳踝，即使作為單獨穿出來的禮服也是可以的服也是可以的

裙內有襯裙，必須穿黑色長襪

素面的英式小短靴

3. 設計女僕的正面動作，設定為七頭身的比例，依舊先畫出骨架。

4. 繪製一個正統的維多利亞英式女僕裝。

◎鄰家女孩

繪製一個眼睛水汪汪、嘴巴不大、瀏海乾淨利落、單純可愛的短髮鄰家女孩。

角色的基本設定和表情

頭髮的走勢順着髮旋往外

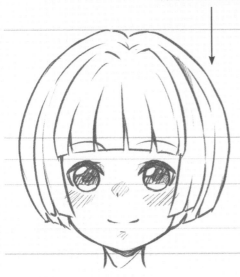
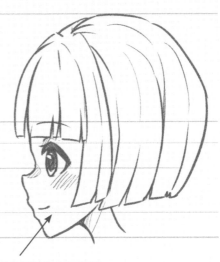

畫側臉時嘴巴的輔助線也要畫出

臉部表情

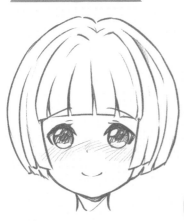

羞澀

眉毛呈「八」字形，臉上
有紅暈，特別害羞時眼睛
會看向別處。

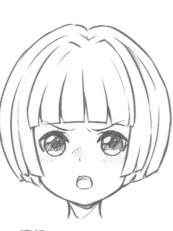

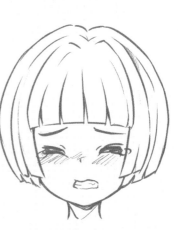

難過

眉毛下壓，咬緊牙關，仿佛
馬上要宣洩出來的樣子。

憤怒

眉頭皺起，眉毛下壓，近乎
貼着上眼線，眉尾上吊。

根據鄰家女孩的人設及造型，開始設計她的動作和形象。

小貼士

十字線可以幫助我們區分臉部的正面及側面，能有效防止把臉畫偏。

如果經常發生把3/4側面的臉畫成正面的情況，試試加上十字線。

 ✗

 ✓

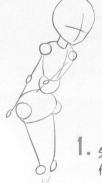

1. 先畫一個大致動作的骨架。

2. 繪製人體外輪廓的草稿。

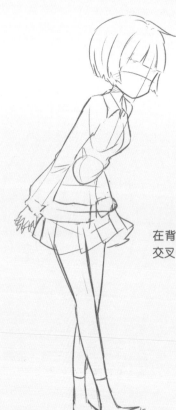

3. 簡單勾勒出頭髮，並繪製衣服。

髮旋

內搭的襯衣

領結

在背後十指交叉

百褶裙

4. 畫出臉部表情，細化草稿並添加一些小配飾。

服裝的設定是偏日系的秋季校服，繪製時可查閱相關資料，以便繪製得更加準確。

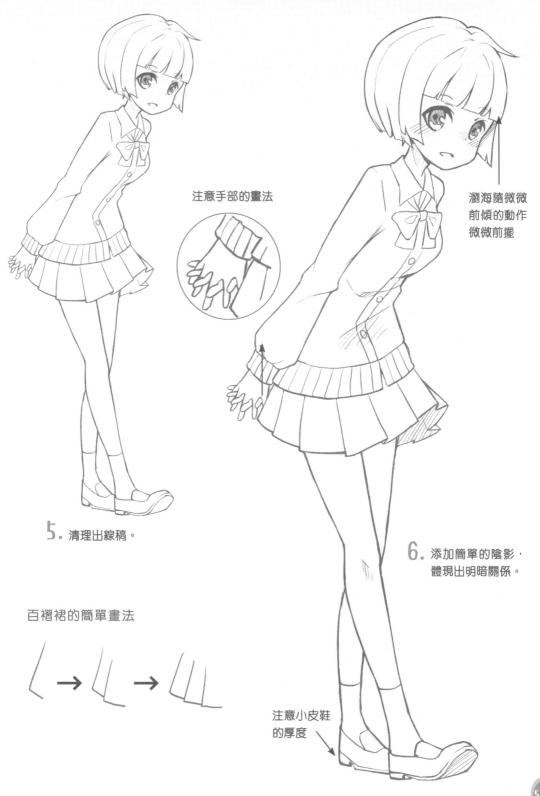

注意手部的畫法

瀏海隨微微
前傾的動作
微微前擺

5. 清理出線稿。

6. 添加簡單的陰影，
體現出明暗關係。

百褶裙的簡單畫法

注意小皮鞋
的厚度

注意上臂彎曲處堆積
的褶皺的畫法 ➡

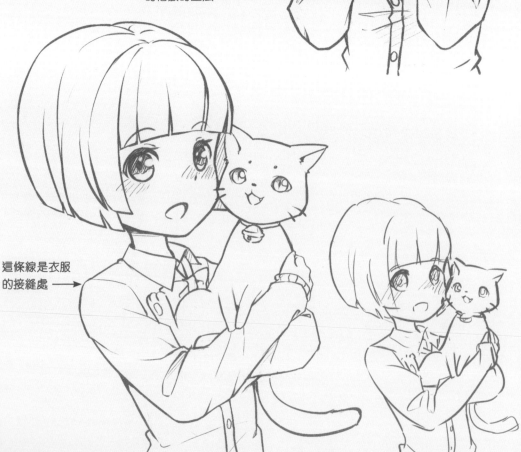

這條線是衣服
的接縫處 ➡

◎ 幼稚園老師　幼稚園的老師很有親近感，給人一種媽媽、大姐姐的感覺。

角色的基本設定和表情

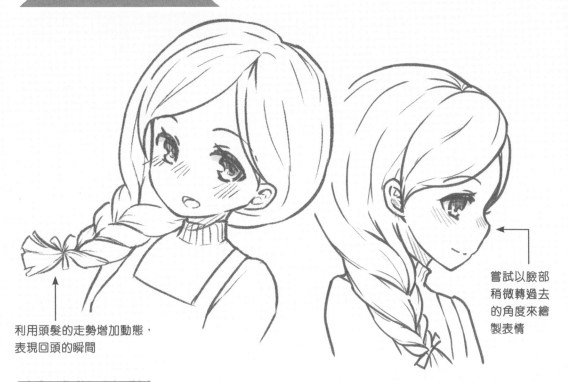

利用頭髮的走勢增加動態，
表現回頭的瞬間

嘗試以臉部
稍微轉過去
的角度來繪
製表情

臉部表情

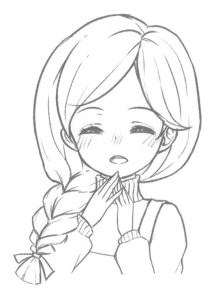

微笑

眨眼實際是在眨上眼皮，因此眯起來的眼睛不
要畫得太高，儘量在靠近下眼線的位置繪製。

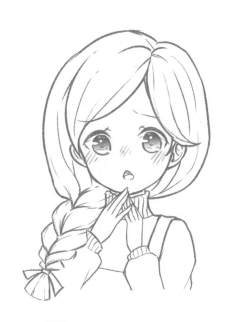

吃驚

還是使用上一張的動作，只需要重新繪製
表情就能夠表現出另一種感覺。

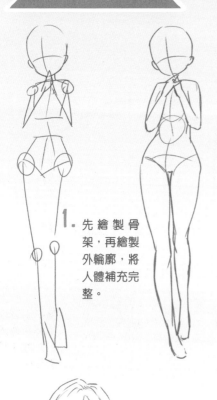

小貼士

即使穿着長裙或者寬鬆的衣服，也應該先將人體認認真真地畫出來，然後再「穿」上衣服。

1. 先繪製骨架，再繪製外輪廓，將人體補充完整。

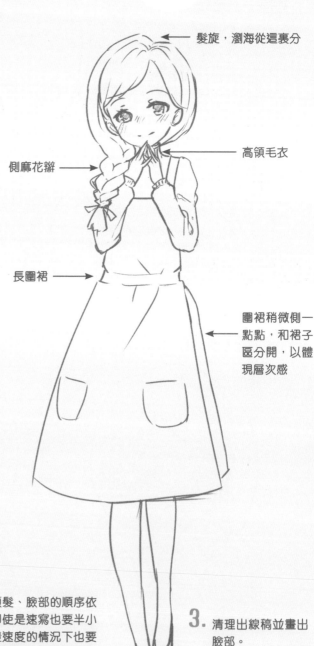

髮旋，瀏海從這裏分

側麻花辮

高領毛衣

長圍裙

圍裙稍微側一點點，和裙子區分開，以體現層次感

2. 再按照衣服、頭髮、臉部的順序依次添加細節。即使是速寫也要半小時一張，在保證速度的情況下也要保證質量，所以畫畫一定要有耐心，腳踏實地一步一步完成。

3. 清理出線稿並畫出臉部。

溫柔眼睛的繪製步驟

①先畫出一條向下彎的上眼線，然後稍稍修飾一下形狀，補充出眼珠部分的輪廓。

②給眼睛打底，並且強調眼部的陰影，這樣可以使眼睛更有神。

③補充睫毛和雙眼皮，繪製眼白部分的陰影，並提亮眼珠的底部，畫出瞳孔。最後加上眼睛的高光，完成。

← 稍微表現一下臀部的幅度

4. 為了表現出溫柔的眼睛，眼角在繪製時要往下彎，增加溫柔感。添加細節，繪製完成。

麻花辮的繪製步驟

①前兩筆先畫出辮子的一綹。

②補充第二綹時不要忘了是3綹頭髮。

③用畫第一綹的方法補充辮子的下一節。

④以此類推，一般來說，隨着髮根到髮梢頭髮的稀疏程度，辮子也越來越細。

⑤順着頭髮的走勢，補充一些髮絲的細節，完成。

為了正確地畫出一些不常見的姿勢，最好的方法是在身邊找實例來參考。

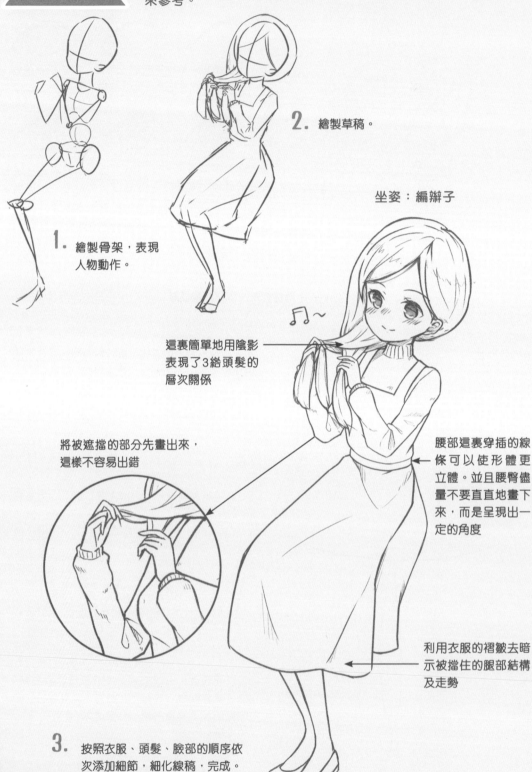

2. 繪製草稿。

坐姿：編辮子

1. 繪製骨架，表現人物動作。

這裏簡單地用陰影表現了3綹頭髮的層次關係

♪~

將被遮擋的部分先畫出來，這樣不容易出錯

腰部這裏穿插的線條可以使形體更立體。並且腰臀儘量不要直直地畫下來，而是呈現出一定的角度

利用衣服的褶皺去暗示被擋住的腿部結構及走勢

3. 按照衣服、頭髮、臉部的順序依次添加細節，細化線稿，完成。

◎ **護士** 小護士給人的感覺是年輕、活潑，偶爾有些馬馬虎虎，對任何事情都很有熱情，也許也喜歡聽一些小八卦等，這些都是可以使角色更生動飽滿的設定。

角色的基本設定和表情

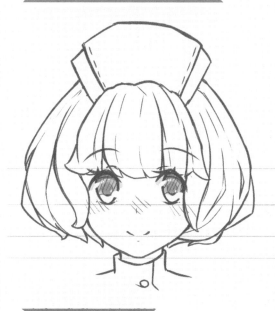 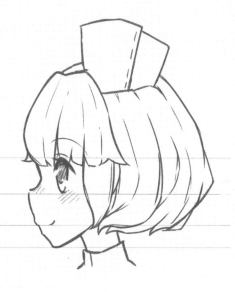

臉部表情

調皮
眼睛一大一小，眉毛一高一低，表現出調皮的感覺。

委屈
眉毛距離稍近且有線條表示皺紋，表現出委屈的感覺。

期待
眉毛要稍微抬高一些，表現出好奇的感覺。

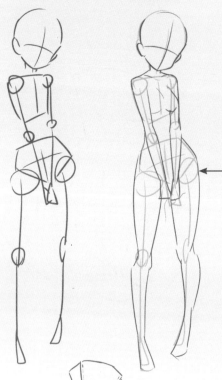

微卷的短髮顯得很有活力

腿部形狀與圓柱體相似，
但有粗細變化，不要畫成
直上直下的筷子腿

1. 繪製草稿時，將身體的頭、肩、臀稍稍
轉出一點角度，這樣的動態即使是正面
站姿，也不會顯得很死板。

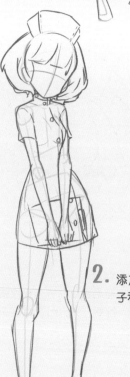

方形護士帽

護士服

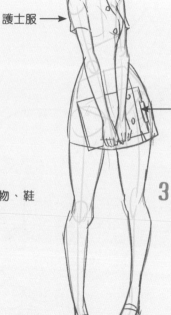

手中的病歷夾草稿

2. 添加髮型、衣物、鞋
子和病歷夾等。

3. 細化草稿，添加臉部
表情，並將配件等細
節補充完整。

護士鞋

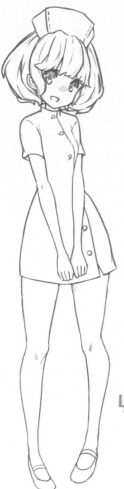

在處理頭髮時線條
可以儘量放鬆，這
樣繪製出來的頭髮
感覺會更自然 →

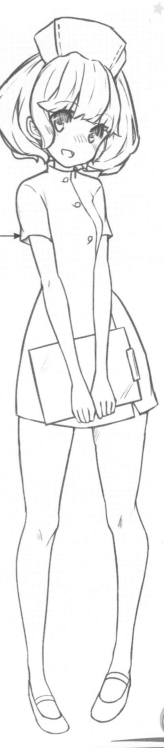

人體不同於容易變形的衣
物，所以結構越簡單的衣
物，越要突出人物的形體，
在繪製時要認真仔細 →

4. 清理出線稿。繪製被遮擋部分的護
士服，這裏為了表現完整的護士造
型，病歷夾最後再添加。

5. 添加病歷夾，完成。

畫出靈動的眼睛

①畫一條弓形的線，修飾一下眼形後加上眼珠的
輪廓線，眼珠要畫得大一些。

②眼睛的內部大致分為3部分，不要忘了上眼皮
投射的陰影，補充睫毛，最後再添加高光，完成
繪製。

站姿

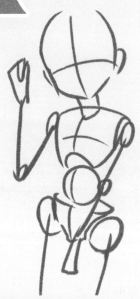

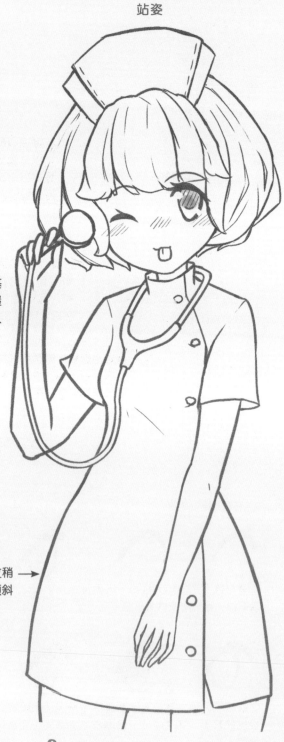

1. 繪製骨架。骨架是把握正確人體比例的最基礎的方法,要認真繪製。對人體比例的把握並非一兩天就能夠掌握,在能夠正確掌握人體比例之前,一定不要嫌繪製骨架麻煩。

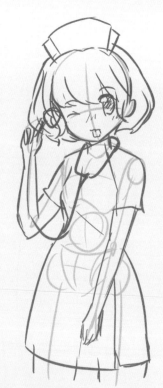

盆骨部位稍 → 微有些傾斜

2. 根據骨架動作添加人體輪廓、服飾及人物的臉部表情等。

3. 細化草稿,完成。

◎管家

如果需要使男、女管家的特徵更明顯，可以通過體型或者臉部特徵體現，如加一條辮子、散髮等。

角色的基本設定和表情

這裏我們將管家設定為男性管家，短髮便足夠體現男管家的特徵。

雖然是短髮，但頭上兩縷頭髮是角色的特徵，繪製時要畫上

沒事吧？我扶您起來

畫手套時，按平時繪製手的方式繪製，然後加上接縫線就可以很好地表現出來

噓~小姐（少爺）已經睡了

由於鼻不易表現情緒，為了使角色更可愛，在繪製時可以省略掉鼻。但是側臉是肯定要表現出鼻的，所以即使省略也要清楚鼻的位置

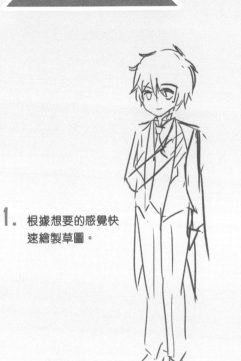

2. 根據草圖繪製出骨架，本次
繪製的是幅度很小的動作。

1. 根據想要的感覺快
速繪製草圖。

乾淨利落的短髮

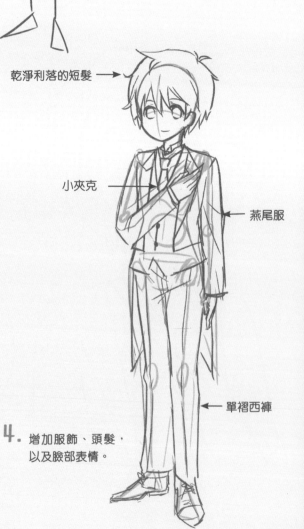

小夾克

燕尾服

3. 補充形體部分，注意兩
側肩寬的對比。

單褶西褲

4. 增加服飾、頭髮，
以及臉部表情。

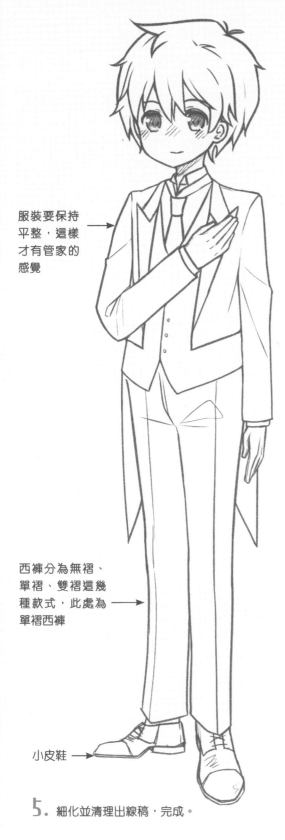

← 燕尾服的樣式

服裝要保持平整,這樣才有管家的感覺 →

西褲分為無褶、單褶、雙褶這幾種款式,此處為單褶西褲 →

小皮鞋 →

5. 細化並清理出線稿,完成。

小皮鞋的繪製方法

①把皮鞋的各部分概括成簡單的幾何圖形。

②根據幾何圖形勾勒外形,注意皮鞋的鞋底沒有完全與地面貼合,前端微微翹起。

畫 3/4 側面的小皮鞋

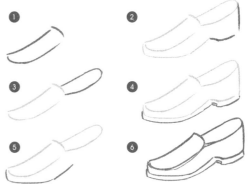

❶ ❷ ❸ ❹ ❺ ❻

只需要注意最後收型時,加一些小的修飾線條以豐富內容。

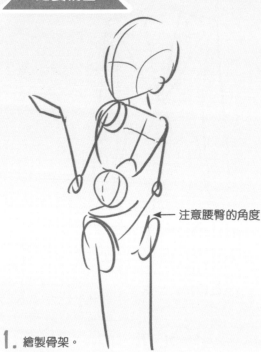

← 注意腰臀的角度

1. 繪製骨架。

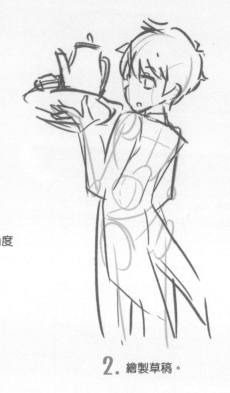

2. 繪製草稿。

手指與託盤的角度呈銳角，
這樣才能穩住託盤

✕

大拇指和其他手指不要畫成一致
的方向，自己試着做一次這個動
作，就會發現怎麼樣才能穩定住
託盤

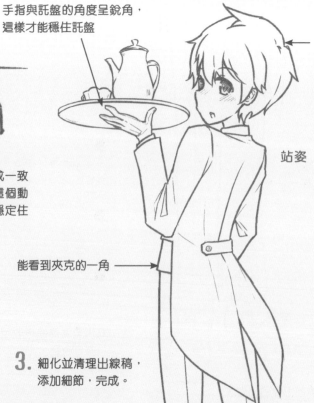

乾淨的短髮，
即使是側面也
要保留髮型的
特徵

站姿

能看到夾克的一角 →

3. 細化並清理出線稿，
添加細節，完成。

◎小女孩

這個角色的年齡設定為五歲左右,她紮着可愛的雙馬尾,短短的瀏海貼着額頭,寬鬆的衣服顯得其更加嬌小可愛。

角色的繪製流程

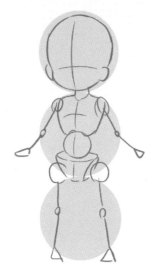

1. 繪製出骨架,根據年齡將小女孩設定成三頭身。

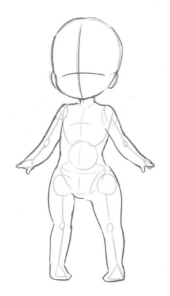

2. 在骨架的基礎上繪製出小女孩的身體。

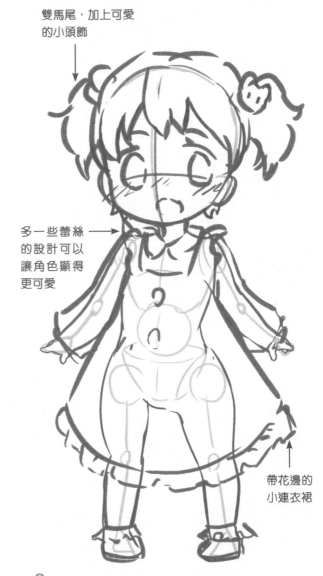

雙馬尾,加上可愛的小頭飾

多一些蕾絲的設計可以讓角色顯得更可愛

帶花邊的小連衣裙

3. 繪製草稿。繪製小女孩的時候,注意一定不要把身體繪製得過於瘦小,小女孩的身體要肉乎乎的才比較可愛。

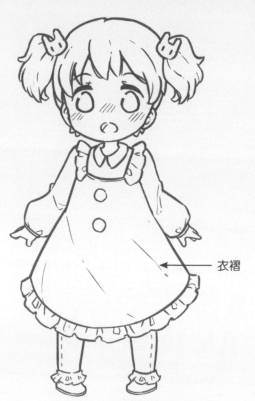

衣褶

花邊

4. 清理出線稿，在此基礎上添加一些髮絲、衣褶、花邊等細節。為了讓線稿更加精緻，添加一些簡單的花紋可以表現出小女孩穿了連褲襪。

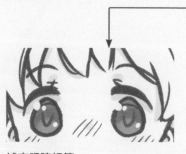

補充眼睛細節

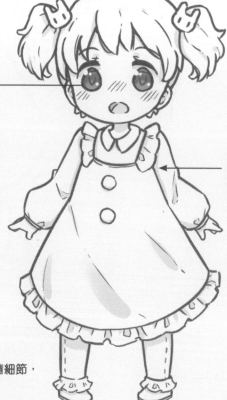

添加一些簡單的陰影可以使角色更立體

5. 添加陰影和眼睛細節，完成。

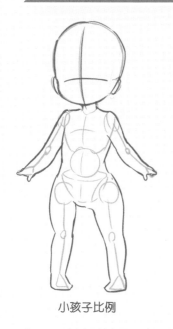

小孩子比例

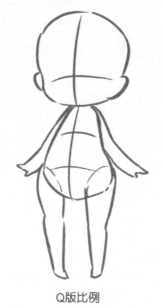

Q版比例

1. 將兩個比例都是三頭身的小孩子骨架放在一起對比，分別是正常比例和Q版比例。

2. 在Q版比例的身體上添加表情、頭髮和服裝，繪製出草稿。

★ 小貼士

Q版形象幾乎不需要表現脖子，所以肩膀可直接繪製成溜肩，手和腳的比例也可以繪製得誇張些。

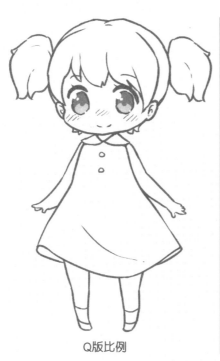

Q版比例

小孩子比例

3. 小女孩的肩膀和脖子都要繪製出來，手腳也沒有明顯的變形，細節也可以多一些。

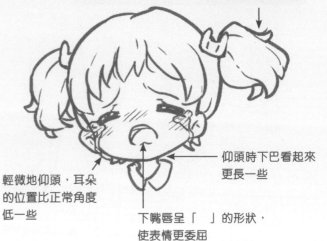

辮子微微飄起可以為
表情增加一點動感

輕微地仰頭，耳朵
的位置比正常角度
低一些

仰頭時下巴看起來
更長一些

下嘴唇呈「 」的形狀，
使表情更委屈

側身構圖

1. 繪製動態。

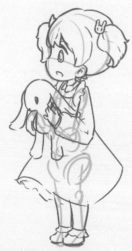

2. 繪製草稿。

注意裙子是兩層的，
在飄起的位置可以看
到部分內層的花邊，
不要忘記畫

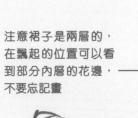

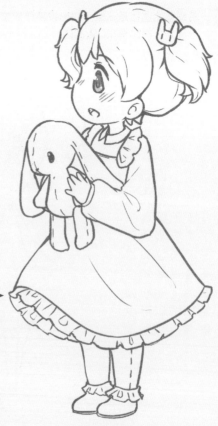

3. 細化並清理出線稿，完成。

◎ 姐姐

姐姐的角色往往都十分溫柔。

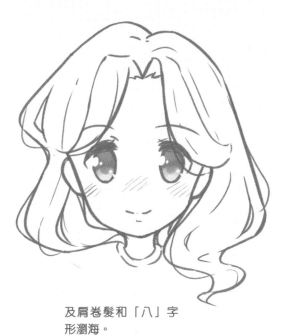

及肩卷髮和「八」字
形瀏海。

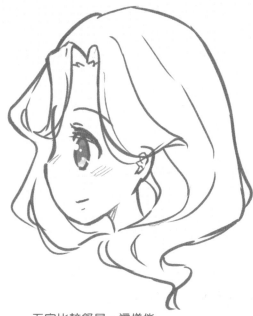

五官比較舒展，這樣能
體現出成熟感。

臉部表情

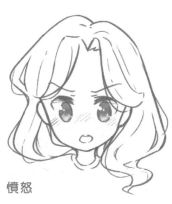

憤怒

帶有着吃驚的憤怒情感，
眼睛不自覺地睜大，眉毛
呈倒「八」字形。

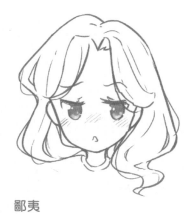

鄙夷

眼睛微閉，彷彿在說「哦？」。

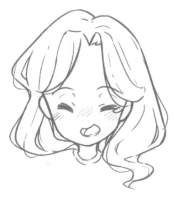

開懷大笑

開懷大笑，眼角甚至笑出淚花。

下面繪製一套姐姐居家的造型。

追求時尚的姐姐
燙了卷髮

普通的純棉短袖

1. 繪製簡單的站姿動態。

帶毛邊的
牛仔短褲

腿部纖細

普通的居家拖鞋

2. 簡單地繪製出人體外輪廓。

3. 因為是姐姐居家時的服裝，所以畫了簡單
而舒適的短袖和短褲，腳上還穿着拖鞋。

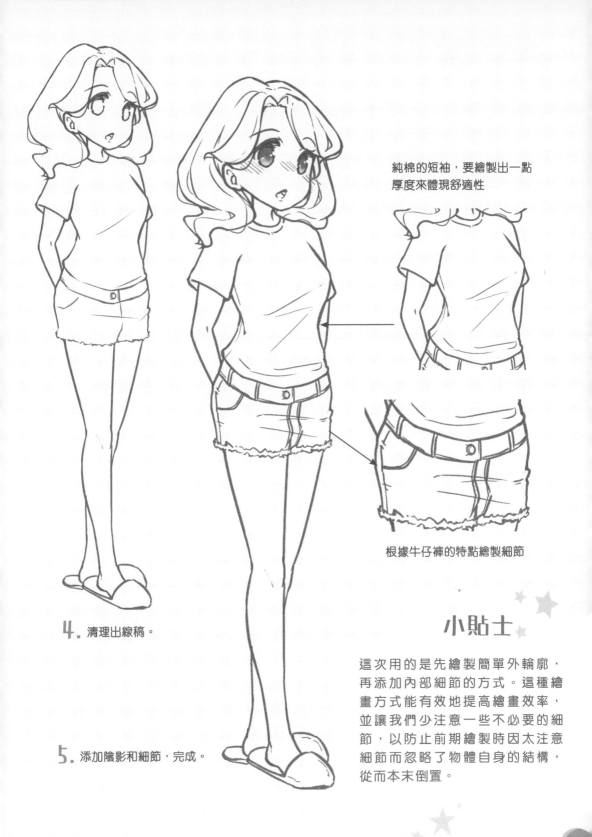

純棉的短袖，要繪製出一點
厚度來體現舒適性

根據牛仔褲的特點繪製細節

4. 清理出線稿。

5. 添加陰影和細節，完成。

小貼士

這次用的是先繪製簡單外輪廓，
再添加內部細節的方式。這種繪
畫方式能有效地提高繪畫效率，
並讓我們少注意一些不必要的細
節，以防止前期繪製時因太注意
細節而忽略了物體自身的結構，
從而本末倒置。

服裝搭配可以間接地體現人物的性格，從姐姐的着裝風格可以看出姐姐已經開始往成熟女性轉變。

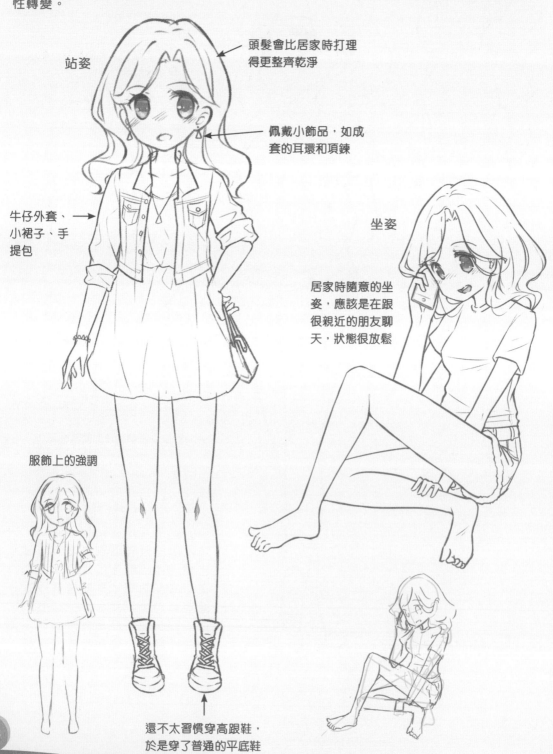

站姿

頭髮會比居家時打理得更整齊乾淨

佩戴小飾品，如成套的耳環和項鍊

牛仔外套、小裙子、手提包

坐姿

居家時隨意的坐姿，應該是在跟很親近的朋友聊天，狀態很放鬆

服飾上的強調

還不太習慣穿高跟鞋，於是穿了普通的平底鞋

78

3.2 服裝上的強調

◎魔法少女裝

魔法少女的常見形象為帶着魔法杖，着裝可愛且誇張。由於設定了魔法元素，因此在繪製魔法少女時毋須太在意人物的重心問題（即人物是否能站穩），服裝也沒有嚴格的要求。魔法少女是非常適合發揮想像力的角色。

角色的基本設定和表情

臉部表情

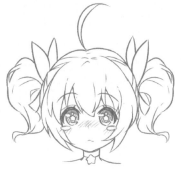

悲傷

眼角噙着淚花，撇着嘴。
很悲傷的樣子。

生氣

鼓起嘴賭氣，表現出可愛
的感覺。

驚訝

眉毛稍彎，表現出有點驚訝
的感覺。

魔法少女總是能元氣滿滿地給人帶來力量,因此繪製動作時以可愛風格為主。

1. 繪製一個活潑的動作。

頭頂加一綹長長的
翹起的頭髮作為特
徵之一

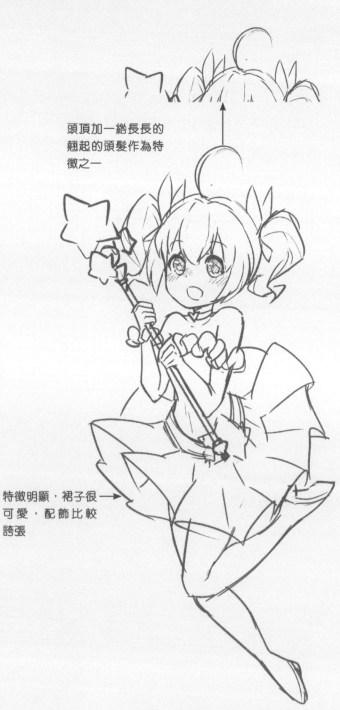

特徵明顯,裙子很
可愛,配飾比較
誇張

2. 繪製外輪廓。

3. 繪製草稿,注意體現角色充滿元氣
和少女的特點。

優秀的線稿是有明暗關係的，在光照不到的地方加重陰影，就是卡點。

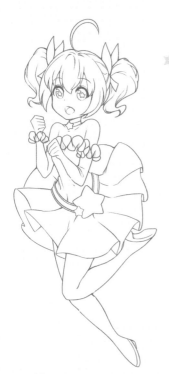

4. 根據草稿繪製出大致的線稿。

將星星元素添加在各個部位

注意通過線條的遮擋體現出前後空間關係

兩隻長度不一樣的手套

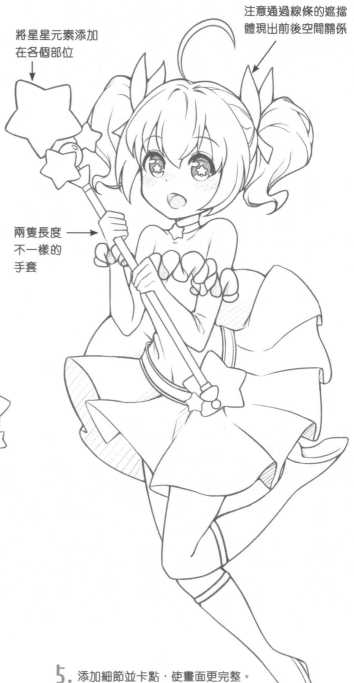

星星魔杖 —

5. 添加細節並卡點，使畫面更完整。

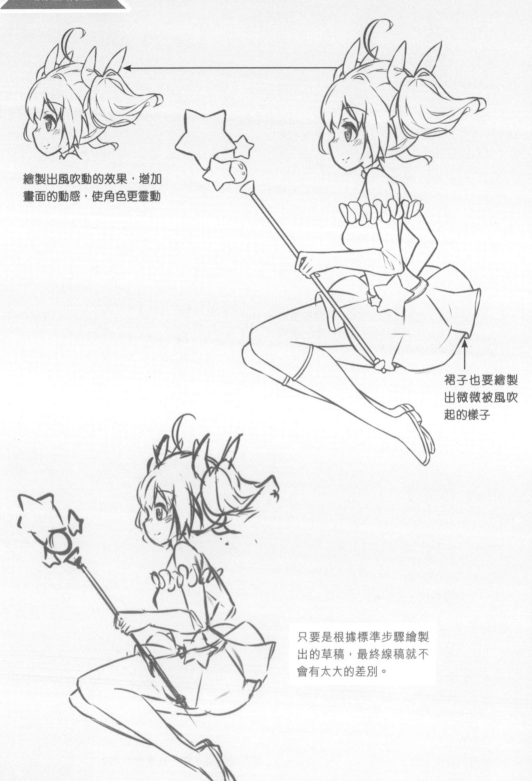

繪製出風吹動的效果,增加
畫面的動感,使角色更靈動

裙子也要繪製
出微微被風吹
起的樣子

只要是根據標準步驟繪製
出的草稿,最終線稿就不
會有太大的差別。

◎修女服

修女的着裝以深色配白色為主，需要注意的是修女服的款式較保守，全身只會露出臉。

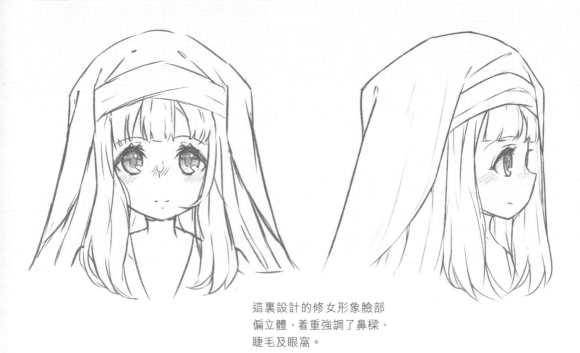

這裏設計的修女形象臉部偏立體，着重強調了鼻樑、睫毛及眼窩。

臉部表情

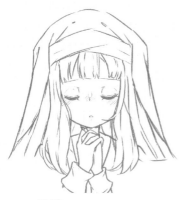

祈禱

強調了閉眼時的眼窩，使臉部更精緻。

哭泣

眼淚順臉頰流下。

驚訝

驚訝時的瞳孔比平常要大一些，去掉高光以體現雙眼失神的感覺。

小貼士

當繪製特殊服裝時，一定要多找一些參考實例輔助繪畫。

因為動作是最基礎的站立姿態，為了使畫面更生動，可以加入一點風的效果。

1. 繪製一個動態骨架，為了體現出角色內斂的感覺，動作幅度不能太大。

裙子比較貼身 ——→

2. 在動態基礎上繪製出人體外輪廓。

3. 繪製服飾、髮型、鞋子及面部表情。

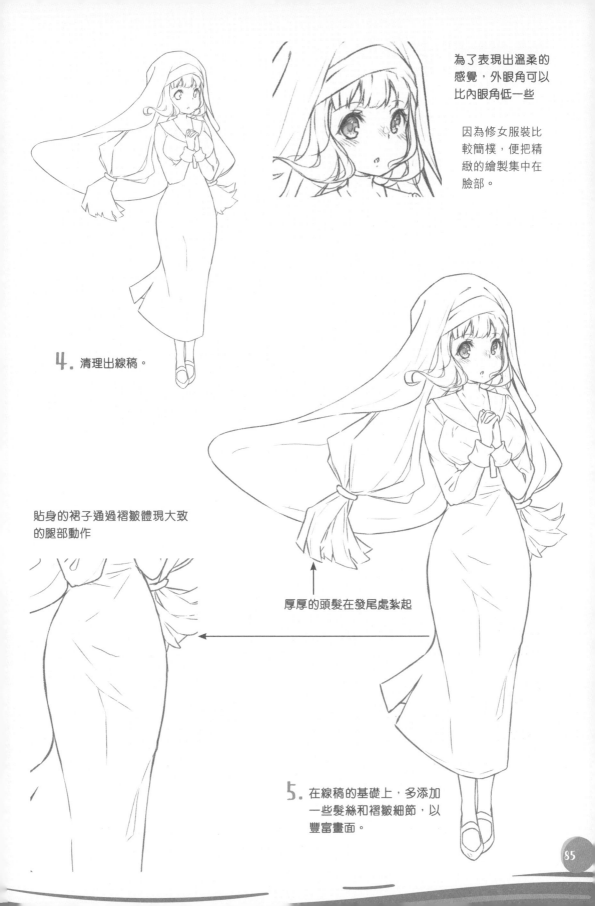

為了表現出溫柔的感覺，外眼角可以比內眼角低一些

因為修女服裝比較簡樸，便把精緻的繪製集中在臉部。

4. 清理出線稿。

貼身的裙子通過褶皺體現大致的腿部動作

厚厚的頭髮在髮尾處紮起

5. 在線稿的基礎上，多添加一些髮絲和褶皺細節，以豐富畫面。

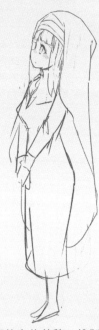

1. 繪製側面站姿的草稿,繪製角色的側面或者不同動作時,要注意頭身比要與正面一致。

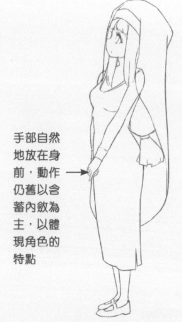

手部自然地放在身前,動作仍舊以含蓄內斂為主,以體現角色的特點

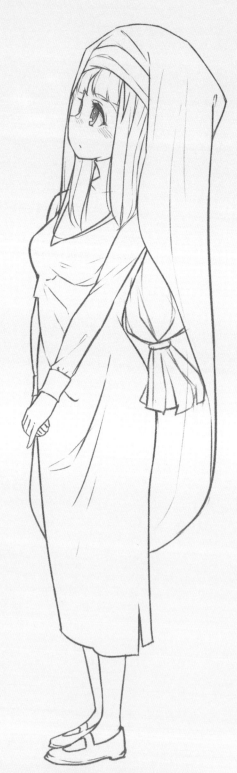

2. 根據草稿繪製出線稿。

3. 補充髮絲和褶皺細節,這樣即使是簡單的動作也可以讓畫面看起來非常細緻。

◎ 洛麗塔洋裝

洛麗塔服飾帶有大量褶皺、蕾絲、綢緞、裙撐等帶有洛可可、維多利亞時期的服飾元素。

角色的基本設定

這種複雜的正面髮型若是採用板繪的方式，可以通過對稱的畫法（畫一邊複製一邊）完成，規整對稱的效果十分漂亮。

注意這種雙馬尾微靠後的側面畫法，另一邊的辮子同樣在頭部的後方，因此要繪製出來。

洛麗塔風格具有「繁複的裝飾」「誇張可愛的主題」等特點，服裝整體給人的感覺是少女般的柔美、甜美與孩子氣。

1. 繪製一個簡單的動態，因為洛麗塔服裝比較華麗，所以動作不需要特別複雜。

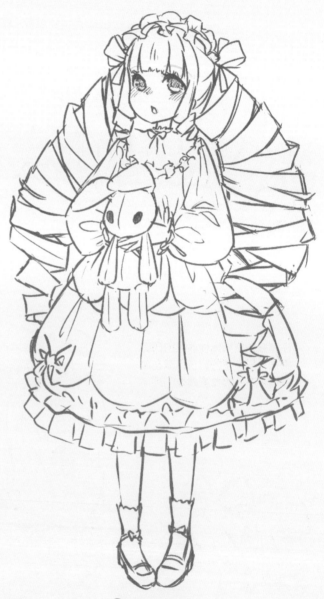

2. 根據動態簡單繪製出人體的外輪廓。

3. 繪製草稿。

小貼士

一般來說洛麗塔服飾包括：頭飾、內搭、裙、襪、鞋、裙撐。
配飾包括：帽、洋傘、素雞（裙子背後的鬆緊帶）、手袖、洛
麗塔包、手套等。

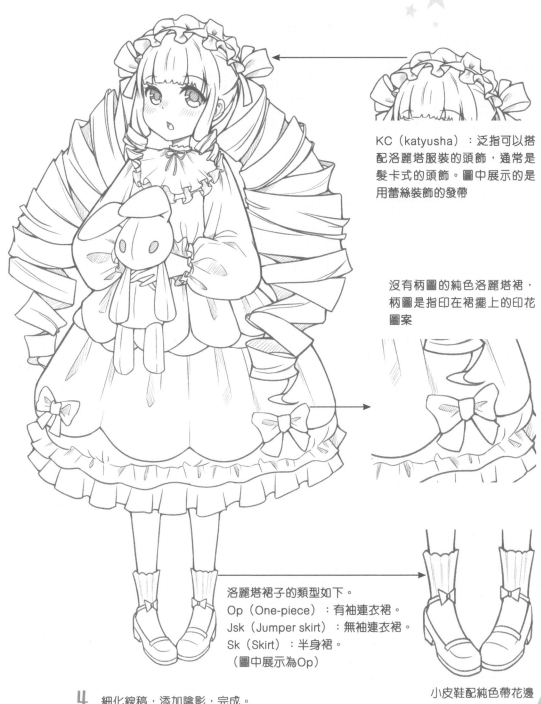

KC（katyusha）：泛指可以搭
配洛麗塔服裝的頭飾，通常是
髮卡式的頭飾。圖中展示的是
用蕾絲裝飾的發帶

沒有柄圖的純色洛麗塔裙，
柄圖是指印在裙擺上的印花
圖案

洛麗塔裙子的類型如下。
Op（One-piece）：有袖連衣裙。
Jsk（Jumper skirt）：無袖連衣裙。
Sk（Skirt）：半身裙。
（圖中展示為Op）

4. 細化線稿，添加陰影，完成。

小皮鞋配純色帶花邊
的襪子

洛麗塔有多種風格,在繪製前需要多了解,再進行多種風格的嘗試。

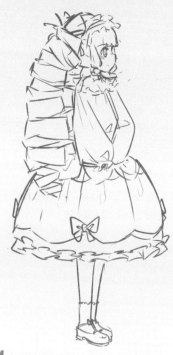

1. 繪製出草稿,可以明顯發現這
種螺旋雙馬尾就是簡單長方形
的堆疊。

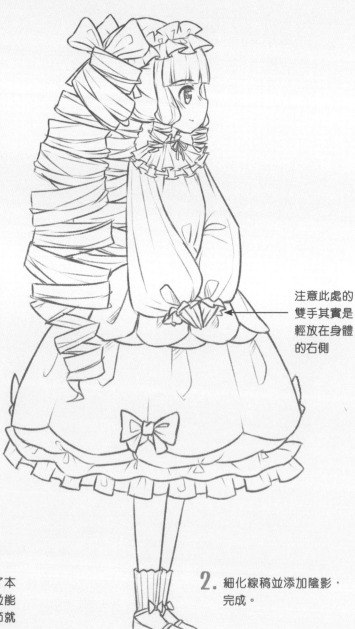

注意此處的
雙手其實是
輕放在身體
的右側

這種雙螺旋髮型,只要掌握了本
質結構(長方形的堆疊),並能
在此基礎上加上髮絲增加細節就
能畫好

2. 細化線稿並添加陰影,
完成。

◎巫女服

巫女服的上衣是白色小袖，下衣是緋袴，其中行燈袴是裙，馬乘袴是褲。

角色的基本設定和表情

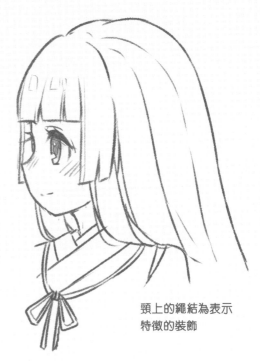

頸上的繩結為表示
特徵的裝飾

臉部表情

開懷大笑

笑的時候眼睛瞇起，表現出少女
充滿元氣和開朗的特點。

瞌睡

偶爾在上課或者掃地時，
會因為起太早而犯困。

疑惑

因為有所懷疑，眼睛呈現
一大一小的狀態。

姬髮式也叫做公主頭，是巫女髮型中最常見的一種，後面的頭髮用綢帶低低地綁住形成髮束。

1. 繪製動態。這是一個抓住袖子，展示衣服樣式的動作。

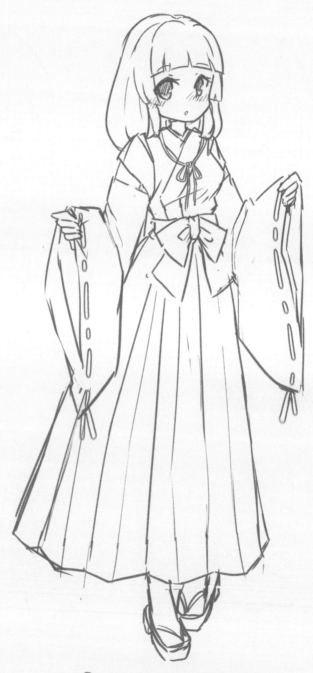

2. 根據動態繪製出人體外輪廓。

3. 繪製草稿，這裏繪製的是行燈袴。

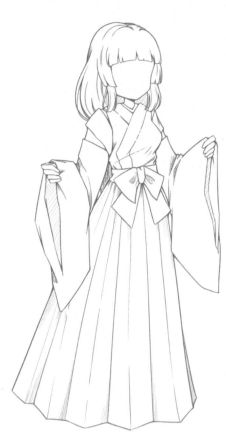

髮型是公主切和
齊瀏海，長髮在
背後簡單束起

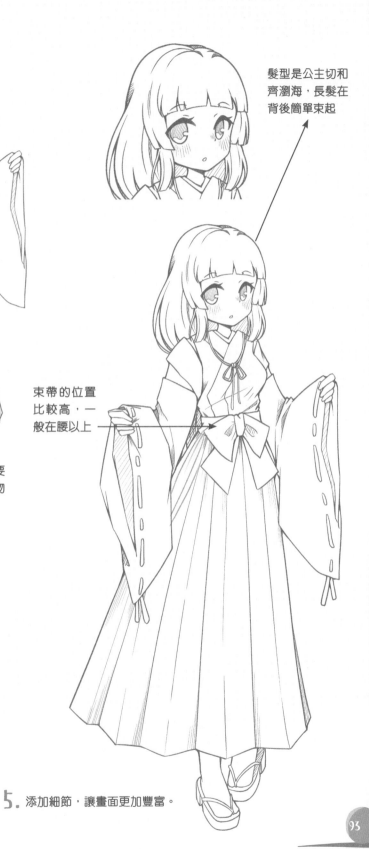

4. 清理出線稿，先把巫女服的要
素繪製出來。準備繪製出人物
的五官細節。

束帶的位置
比較高，一
般在腰以上

5. 添加細節，讓畫面更加豐富。

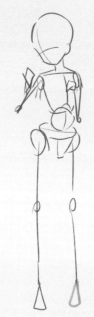

1. 繪製手持道具的動態。

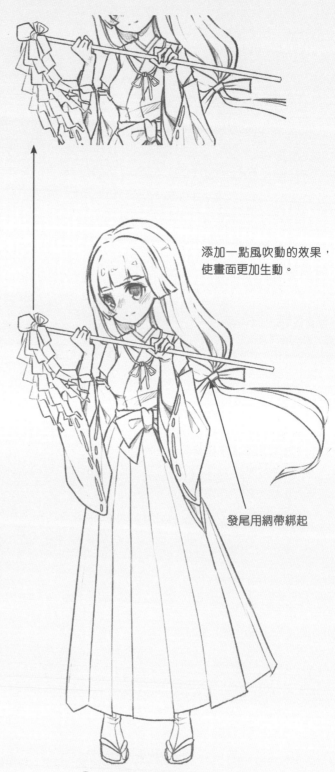

添加一點風吹動的效果，
使畫面更加生動。

發尾用網帶綁起

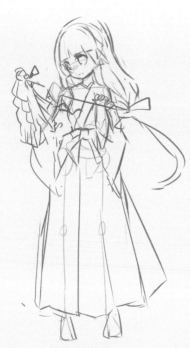

2. 根據動態繪製出草稿。

3. 清理出線稿。

◎ 泳裝

泳裝的繪製難點是皮膚會大面積地露出來，這對人體的繪製要求比較嚴格，所以需要多練習，掌握好人體的繪製技巧。

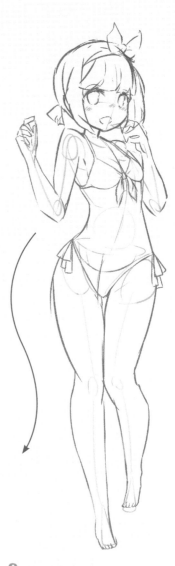

1. 繪製一個活潑的動作，讓身體做一些小幅度的扭動會使角色更生動。

2. 根據動作繪製大致的人體外輪廓。

3. 繪製草稿。身體呈「S」形，切記不要直直地畫下來，而是讓身體的線條有一定的弧度，這樣繪製出的角色才能更柔和、優美。

女性身體相對於男性更加柔軟，因此要畫出身體的曲線，來體現女性的柔美。

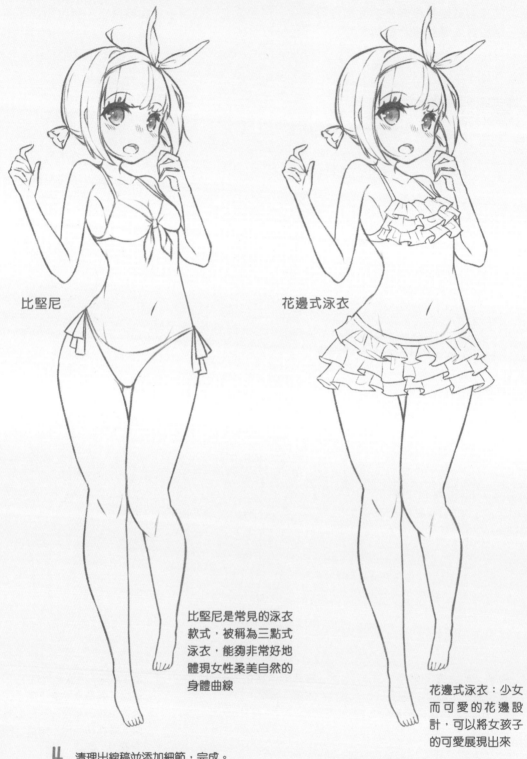

比堅尼

花邊式泳衣

比堅尼是常見的泳衣
款式，被稱為三點式
泳衣，能夠非常好地
體現女性柔美自然的
身體曲線

花邊式泳衣：少女
而可愛的花邊設
計，可以將女孩子
的可愛展現出來

4. 清理出線稿並添加細節，完成。

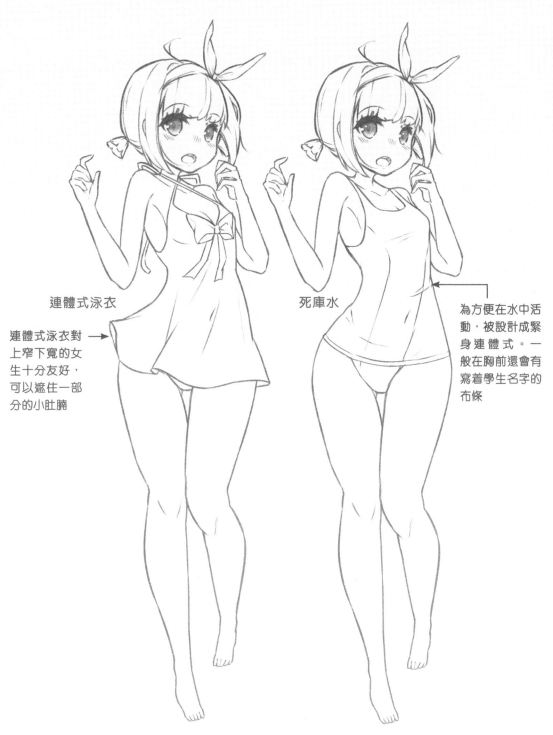

連體式泳衣

連體式泳衣對上窄下寬的女生十分友好，可以遮住一部分的小肚腩

死庫水

為方便在水中活動，被設計成緊身連體式。一般在胸前還會有寫着學生名字的布條

肩帶交叉在脖子後面打結，給頸部加了一圈獨特的修飾

死庫水：日式學校泳裝，通常為藏藍或白色。起初並不出眾，但在文化發展中逐漸成為「萌」的象徵

動作

在繪製畫面時，若想體現出角色的動態，那人物的動作、服裝、髮型一定不能畫得太死板。

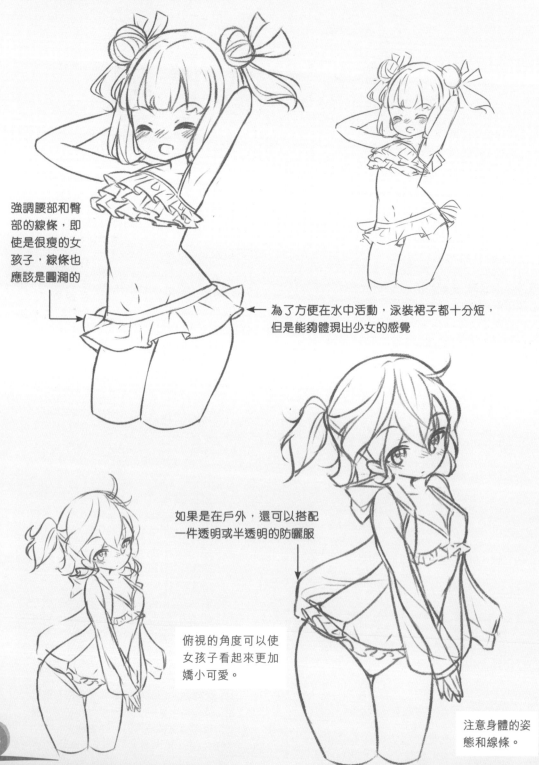

強調腰部和臀部的線條，即使是很瘦的女孩子，線條也應該是圓潤的

為了方便在水中活動，泳裝裙子都十分短，但是能夠體現出少女的感覺

如果是在戶外，還可以搭配一件透明或半透明的防曬服

俯視的角度可以使女孩子看起來更加嬌小可愛。

注意身體的姿態和線條。

◎ JK 制服

JK 通常用來指日本女子高中生，JK 制服就是她們的校服。隨着文化的發展，JK 青春可愛的特點，再加上 JK 制服的特點，使 JK 制服逐漸成了「萌」屬性的代名詞之一。

角色的繪製流程

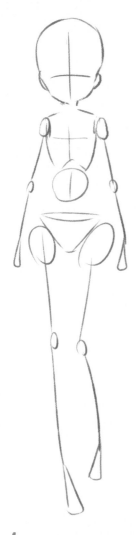
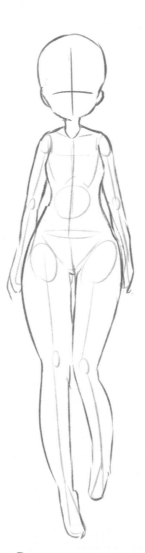
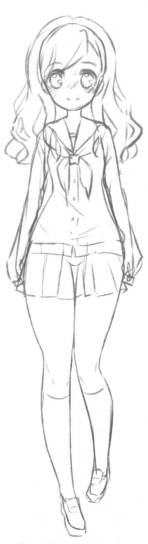

1. 繪製一個較為端正的動態，方便後面展示JK制服的特點。

2. 根據動態繪製出人體的外輪廓，繪製時以強調女孩子肉感和柔軟的特點為主。

3. 繪製草稿，注意JK制服的特點。

一般的學校將 JK 制服分為夏裝與冬裝兩種款式，有的學校額外規定了秋裝、外套、背包等款式，但基本設計都以水手服加長襪為主。

水手服由領巾、領結、襯衫、百褶裙組成。袖子則有長短之分，服裝也有薄厚的區別，領巾可以與衣服分離，方便換洗。

夏季 冬季

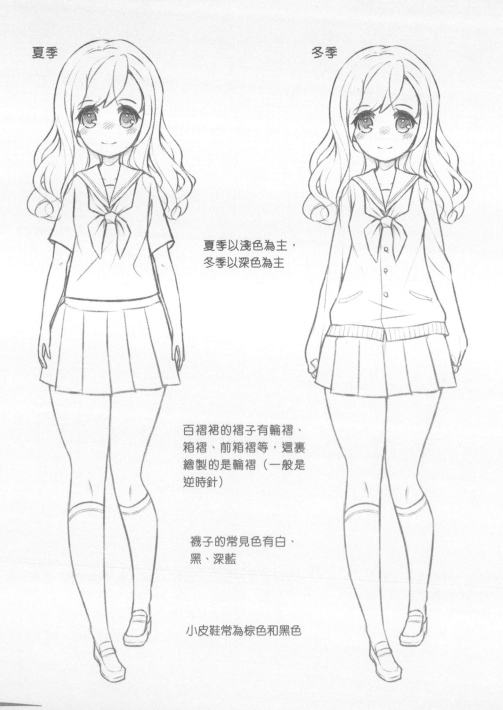

夏季以淺色為主，
冬季以深色為主

百褶裙的褶子有輪褶、
箱褶、前箱褶等，這裏
繪製的是輪褶（一般是
逆時針）

襪子的常見色有白、
黑、深藍

小皮鞋常為棕色和黑色

除水手服之外，一般還有西式校服：襯衫或襯衫搭配領帶。
秋天會在此基礎上加一件針織衫，而冬天會在秋天的基礎上再加一件西裝外套。

西式校服的
秋季穿搭

西式校服的
冬季穿搭

常見的高中生
手提包

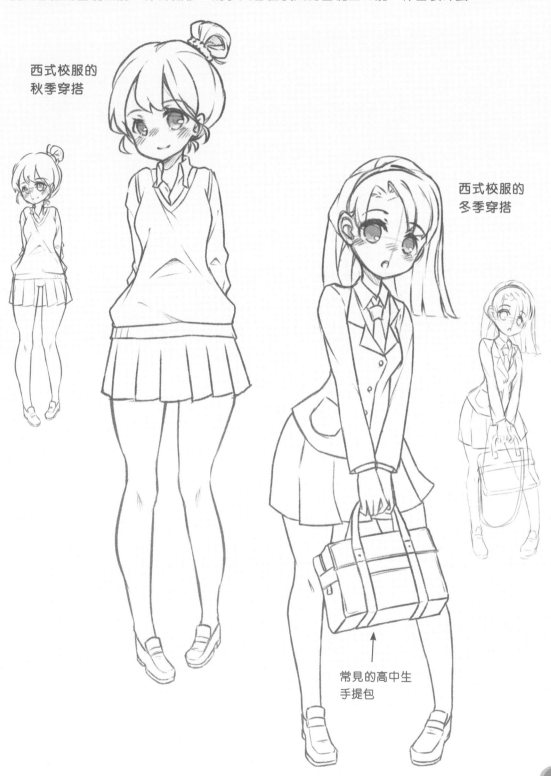

除此之外還有丸襟襯衫、背帶裙、領繩一套的制服。

小貼士

需要特別注意一點，
正規的水手服上衣是
沒有收腰設計的。

水手服一般以襟線來區分，襟
線就是印在領結上的線，沒有
特別的數量要求，一般是1~3條

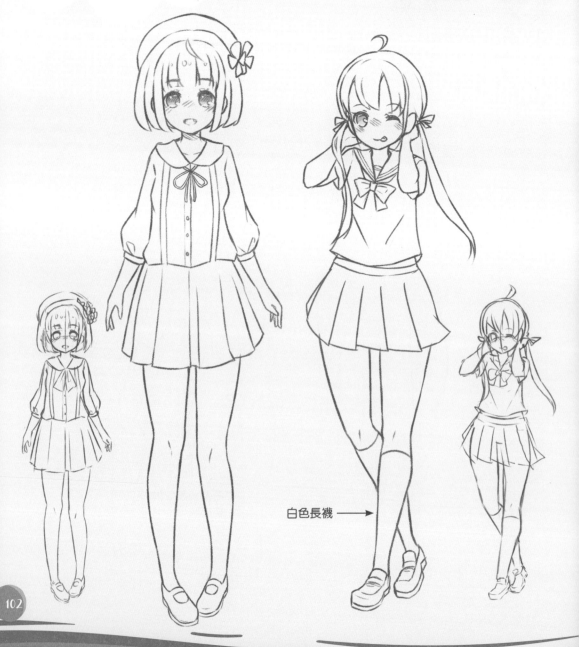

白色長襪 →

◎和服

和服以直線為美，穿和服的理想身材為肩寬平板型。如果身材凹凸有致，在穿和服時還會盡可能塞平，繪製的時候要注意這個特徵。

和服腰帶背後的結基本上分為文庫結（浴衣）、立矢結（振袖）、太鼓結（訪問着裝）。文庫結是比較受女孩子歡迎的蝴蝶結，一般搭配浴衣。

角色的繪製流程

1. 繪製人物姿態。

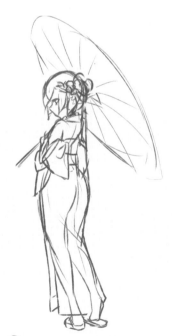

2. 繪製出大致的草稿。

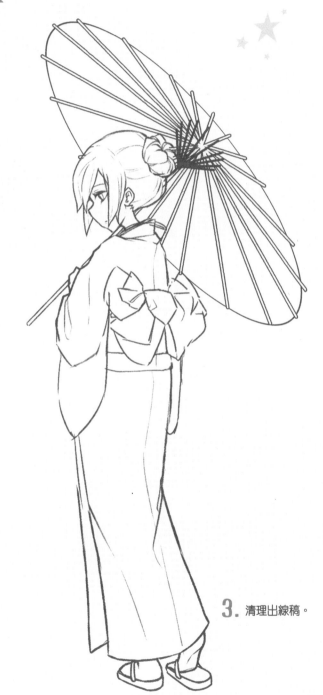

3. 清理出線稿。

小貼士

日本的女子教育開始興盛時，和服已經不能滿足女子外出活動的需要，便流行起一種仿男子的馬乘袴的女袴，其中最盛行的絳紫色（褐紅色）的袴稱為「海老茶袴」。

後期海老茶袴和服以緞帶作為髮飾，搭配箭羽花紋的小振袖和服和西洋靴，現在常作為畢業典禮禮服。

海老茶袴和服

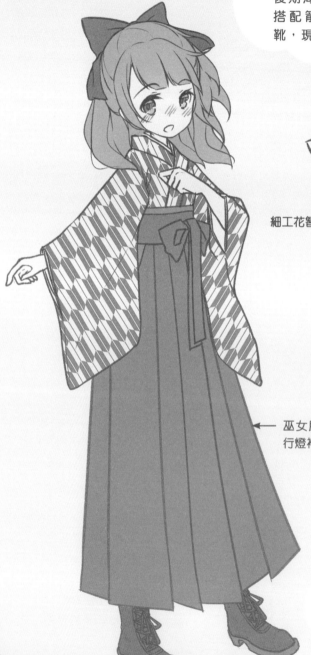

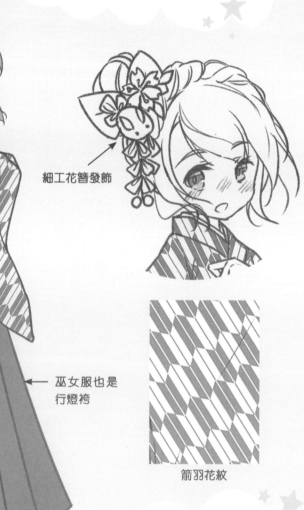

細工花簪髮飾

← 巫女服也是行燈袴

箭羽花紋

小貼士

海老茶袴一般也配草履，後期開始流行配皮靴的穿法。

中振袖和服是日本年輕女子出席比較正式的場合時穿的禮服。

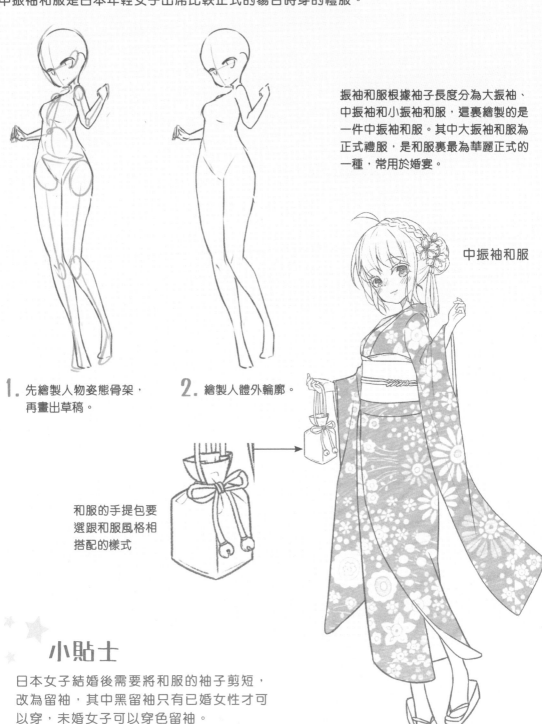

振袖和服根據袖子長度分為大振袖、中振袖和小振袖和服，這裏繪製的是一件中振袖和服。其中大振袖和服為正式禮服，是和服裏最為華麗正式的一種，常用於婚宴。

中振袖和服

1. 先繪製人物姿態骨架，再畫出草稿。

2. 繪製人體外輪廓。

和服的手提包要選跟和服風格相搭配的樣式

小貼士

日本女子結婚後需要將和服的袖子剪短，改為留袖，其中黑留袖只有已婚女性才可以穿，未婚女子可以穿色留袖。

3. 添加衣服等細節。

訪問和服展開後是一幅完整的圖畫。

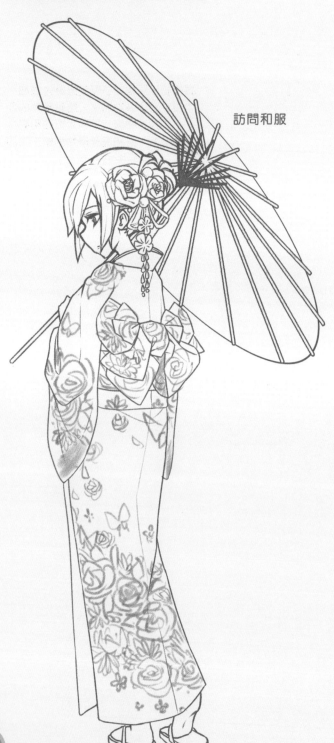

訪問和服

花簪（細工花簪）

太鼓結

訪問和服屬正式和服，需要搭配正式的、被稱作「袋帶」的腰帶，也需要打繁複華麗的結。

第4章

巧妙利用反差萌元素

本章通過製造服飾道具和人物設定的反差進行創作，若讀者喜歡這些人物形象並了解他們的人物設定後有種「好可愛」的想法，那便是理解了反差萌的魅力之處啦！

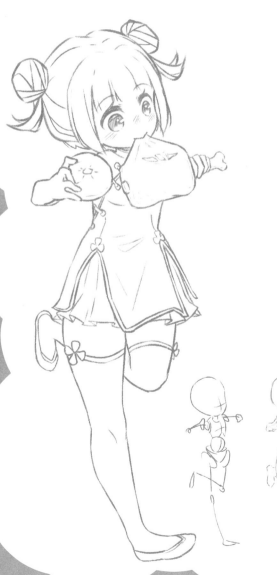

4.1 男扮女裝

將女僕、貓耳、蕾絲、蝴蝶結加以結合，因為男扮女裝有時能比女生更可愛，所以即使打扮得十分少女也不為過。

◎角色的繪製流程

全身的元素多一些花邊和蝴蝶結會顯得更有魅力

1. 雖然看上去是個女孩子，但是動態骨架還是男性的特點，肩部比較寬，胯骨比較窄。

需要注意的是，男生相比女生脂肪更少，所以實際上腿和膊頭要畫得比女生更細一些

3. 繪製草稿。動態需要畫得誇張一些，畫出女孩子的感覺。

2. 根據骨架繪製出人體外輪廓。

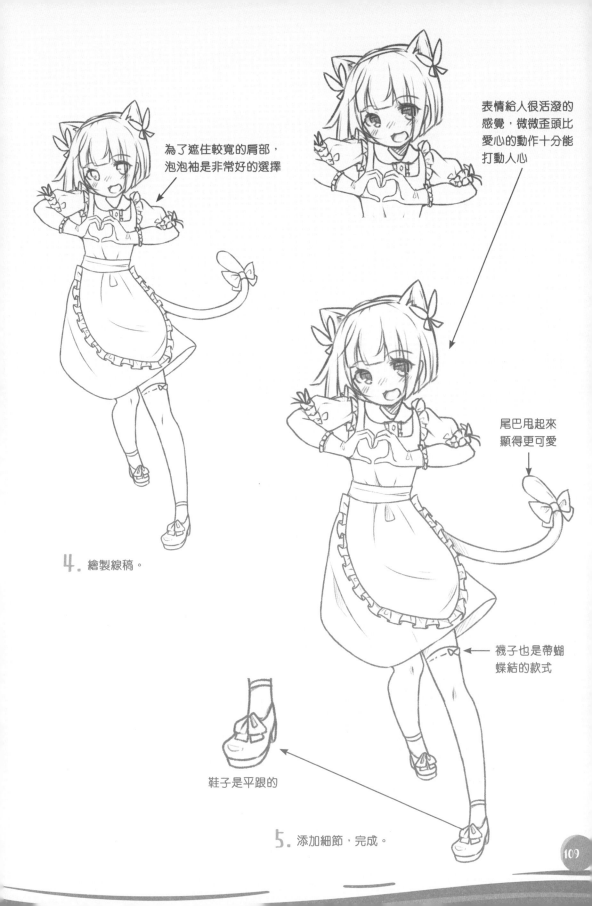

為了遮住較寬的肩部，泡泡袖是非常好的選擇

表情給人很活潑的感覺，微微歪頭比愛心的動作十分能打動人心

尾巴甩起來顯得更可愛

4. 繪製線稿。

襪子也是帶蝴蝶結的款式

鞋子是平跟的

5. 添加細節，完成。

◎不同動態的繪製流程（一）

1. 繪製動態草稿。假設場景是在更衣
 室被不知道真相的人看到換衣服，
 這時主人公驚慌地拿起衣服遮擋身
 體並露出害羞的表情。

2. 繪製出外輪廓線稿。

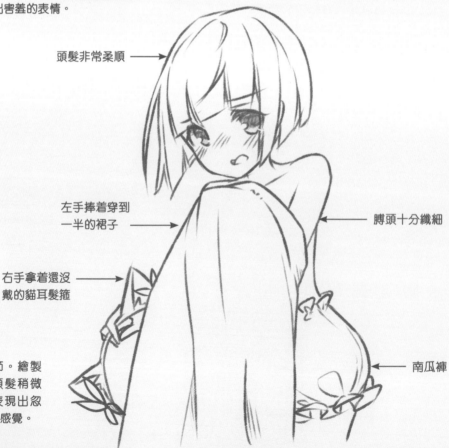

頭髮非常柔順 →

左手捧着穿到
一半的裙子 →

右手拿着還沒
戴的貓耳髮箍 →

← 胳頭十分纖細

← 南瓜褲

3. 添加細節。繪製
 時注意頭髮稍微
 飄動，表現出忽
 然轉頭的感覺。

◎不同動態的繪製流程（二）

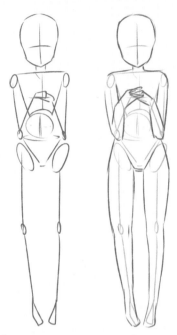

1. 繪製動態和角色的基本輪廓。

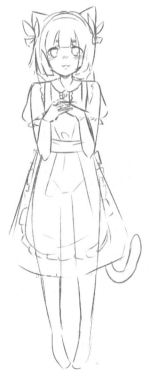

2. 繪製草稿。肩用泡泡袖擋住，
動作要像個少女。

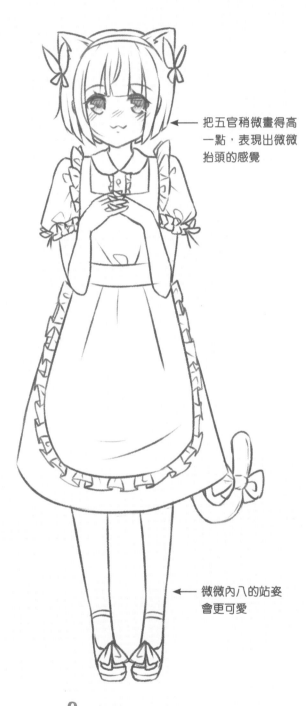

把五官稍微畫得高
一點，表現出微微
抬頭的感覺

微微內八的站姿
會更可愛

3. 添加細節，完成。

4.2 「老積」的蘿莉

繪製頭身比較小的蘿莉，頭髮與洋裝使蘿莉看起來像精緻的洋娃娃。雖然很小，但舉手投足間充滿優雅與成熟的氣質。

◎角色的繪製流程

萌系的身長一般是五頭身或五頭半身，這裏繪製一個四頭半身的小蘿莉。

1. 繪製手拿着書的稍微俯視的動態。

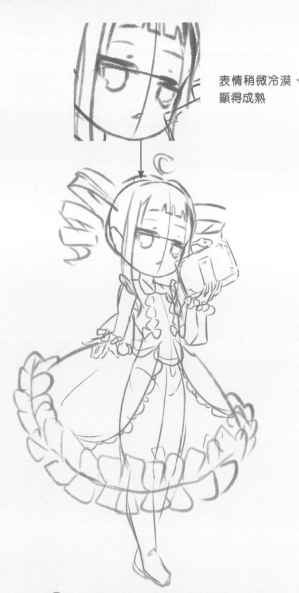

表情稍微冷漠，顯得成熟

2. 繪製簡單的人體外輪廓。

3. 在動態基礎上繪製出大致的草稿。

即使身體比較矮小，但使用了俯視的角度就可以使角色看起來更有威嚴。

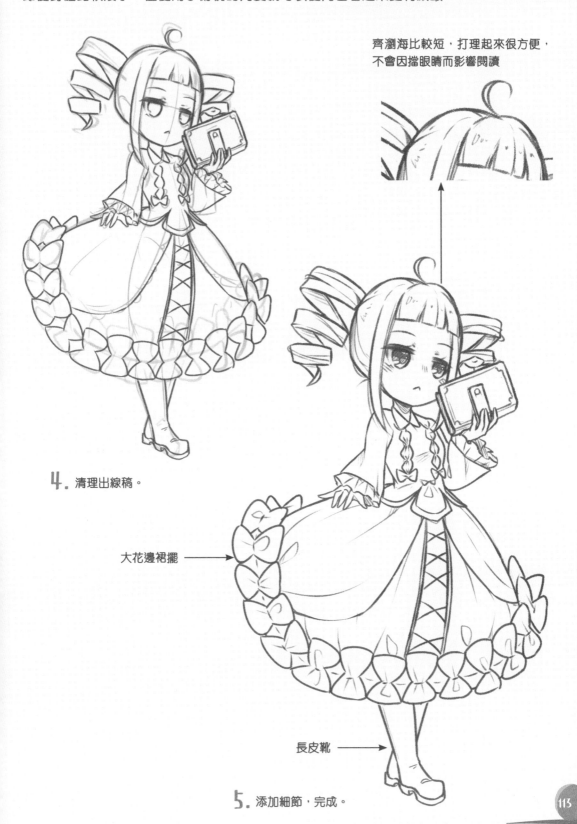

齊瀏海比較短，打理起來很方便，
不會因擋眼睛而影響閱讀

4. 清理出線稿。

大花邊裙擺 ⟶

長皮靴 ⟶

5. 添加細節，完成。

◎不同動態的繪製流程

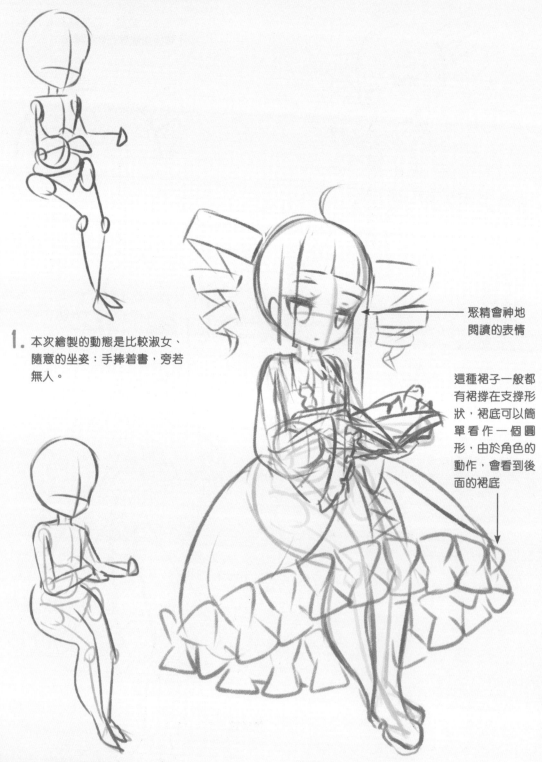

1. 本次繪製的動態是比較淑女、隨意的坐姿：手捧着書，旁若無人。

聚精會神地閱讀的表情

這種裙子一般都有裙撐在支撐形狀，裙底可以簡單看作一個圓形，由於角色的動作，會看到後面的裙底

2. 根據動態繪製出大致的人體外輪廓。

3. 畫出精細的草稿。

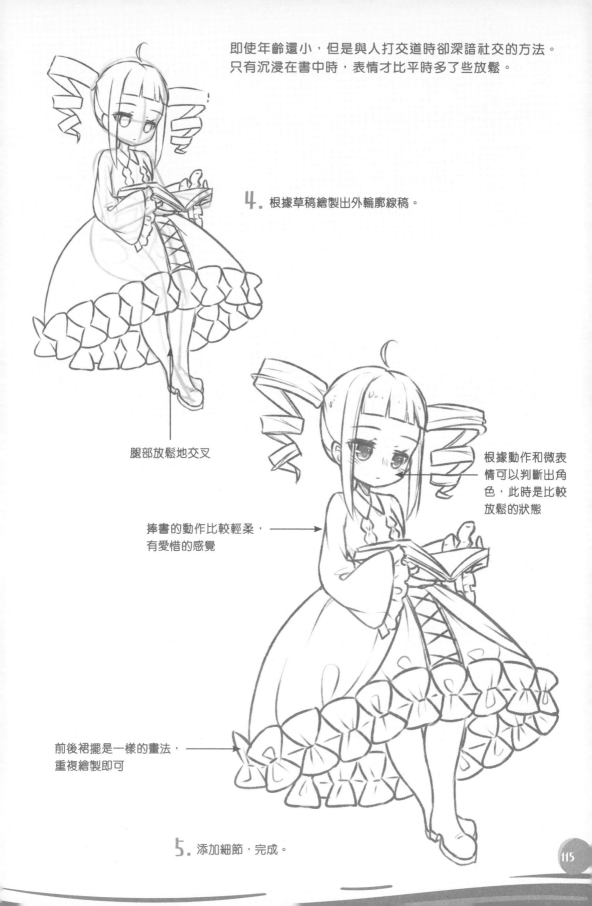

即使年齡還小，但是與人打交道時卻深諳社交的方法。
只有沉浸在書中時，表情才比平時多了些放鬆。

4. 根據草稿繪製出外輪廓線稿。

腿部放鬆地交叉

根據動作和微表
情可以判斷出角
色，此時是比較
放鬆的狀態

捧書的動作比較輕柔，
有愛惜的感覺

前後裙擺是一樣的畫法，
重複繪製即可

5. 添加細節，完成。

4.3 容易害羞的大男孩

兩側微翹的瀏海，簡單清爽的髮型，有點娃娃臉，眉目棱角不太明顯，眼睛比較大，這些特點使角色看起來性格溫和，有鄰家哥哥的感覺。

◎角色的基本設定和表情

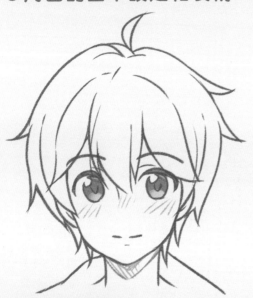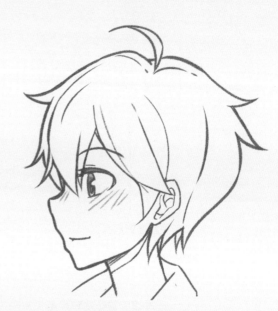

臉部表情

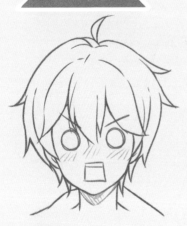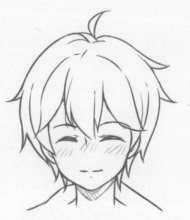

震驚

用簡化線條的方法繪製出適當誇張的表情。

微笑

用簡單弧線表現出微笑的眼睛，像兩個月牙兒，很開心的感覺。

侷促

帶一些驚訝的表情。調整好瞳孔的大小，表情傳達出來的情感會更好。

◎角色的繪製流程

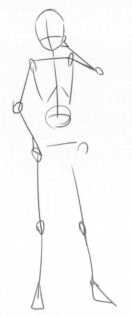

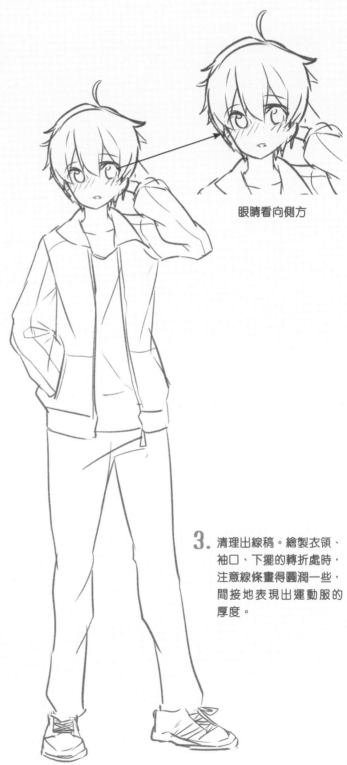

眼睛看向側方

1. 繪製人物動態。男生感到害羞、侷促時，會下意識地伸手摸後腦勺。

男生的斜方肌比較明顯

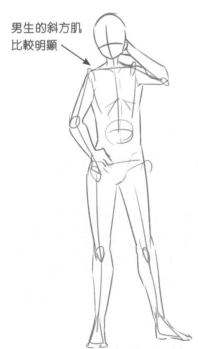

3. 清理出線稿。繪製衣領、袖口、下擺的轉折處時，注意線條畫得圓潤一些，間接地表現出運動服的厚度。

2. 繪製人體外輪廓。

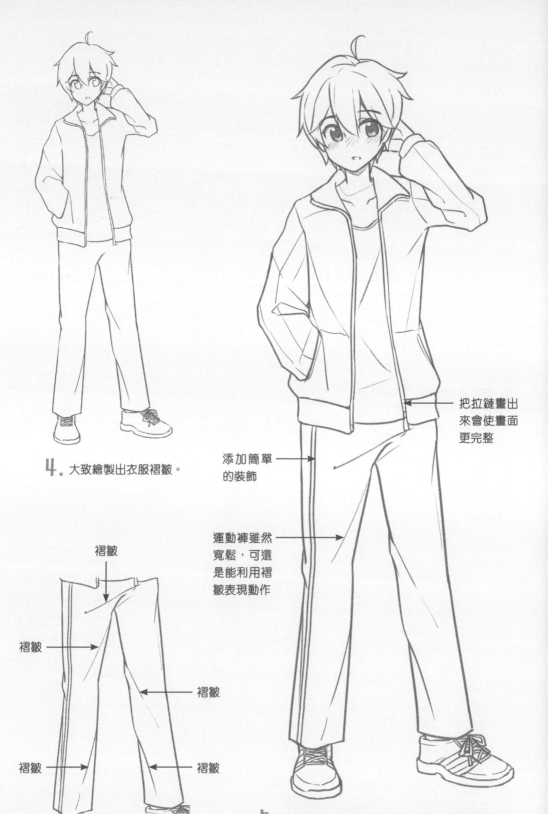

4. 大致繪製出衣服褶皺。

褶皺

褶皺

褶皺

褶皺

褶皺

褶皺

把拉鏈畫出
來會使畫面
更完整

添加簡單
的裝飾

運動褲雖然
寬鬆，可還
是能利用褶
皺表現動作

5. 繪製細節，臉部、手部、鞋子的細節很重要。
精緻的鞋子細節也能提高畫面的完成度。

◎ 動作

繪製手捏住運動服的領子，微微低頭，
有點害羞的樣子。

注意側面微傾的
脖子和肩部的厚
度，以及衣服本
身的厚度

男生的手比女生的手更
有棱角、更大

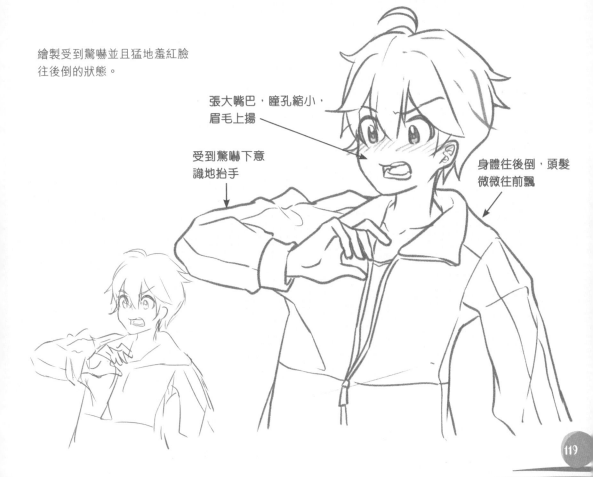

繪製受到驚嚇並且猛地羞紅臉
往後倒的狀態。

張大嘴巴，瞳孔縮小，
眉毛上揚

受到驚嚇下意
識地抬手

身體往後倒，頭髮
微微往前飄

4.4 「蠻力」少女

說到蠻力少女的萌點，那必然是與其嬌小的身軀極其不符的「怪力」，這種反差形成了一種十分微妙的萌點。

◎角色的繪製流程

路牌作為道具，注意斜著拿產生的透視關係

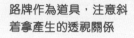

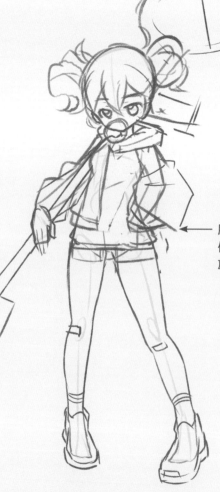

1. 繪製角色的動態。因為手裏拿了東西，所以兩腿分開重心向後。這是一個比較男孩子氣的動作，但在身體結構上還是女生的比例。

服裝設計上偏時尚休閒一些，主要便於行動

2. 根據動態繪製出人體外輪廓。身體要稍微纖細和柔軟些。

3. 繪製出大致的形象草稿。

120

雖然低頭但表情
卻有震懾力

路牌加上厚度後更有體積感,
更容易表現出重量感

4. 清理出線稿。鞋子的細節放在
最後添加。

經常嚼香口膠

將路牌自然地扛在肩上

衞衣外面套了
一件棒球衫,
但不常規矩地
穿在身上

5. 添加細節,
完成。

由於經常運動或出去玩耍,
因此身上有不少小傷口和膠
布,但本人總不以為意

◎不同動態的繪製流程

造型繪製得愈誇張，便愈有視覺衝擊力。本次繪製一個單手輕鬆舉起杠鈴的動態，強調角色的「蠻力」屬性。

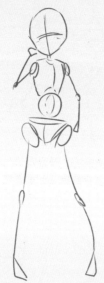

1. 繪製角色的動態，要表現出單手舉起杠鈴輕而易舉的感覺。重心向後，兩腿分開，這樣角色才能保持站立；另一隻手叉腰或者插兜，強調自在、放鬆的感覺。

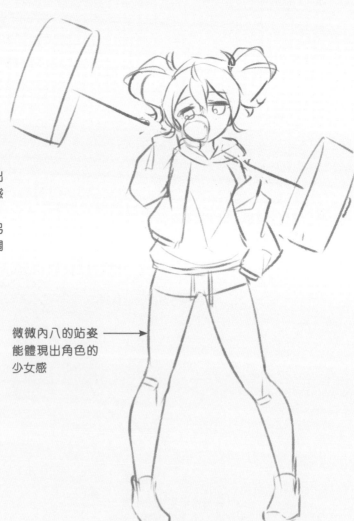

微微內八的站姿能體現出角色的少女感

2. 繪製人體外輪廓。注意即使是正面站姿，也要有「S」形動態的特點。

3. 根據輪廓動態繪製出草稿。這次是微微仰視的角度，有更直接的威懾力。

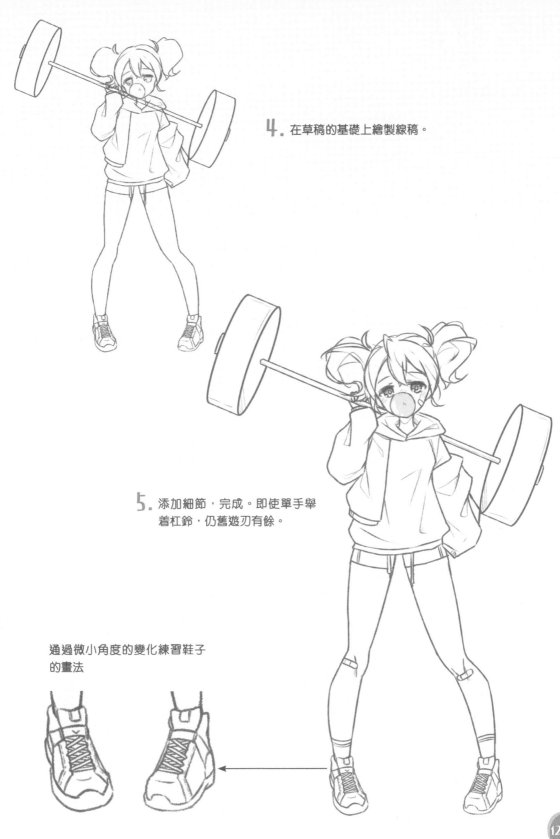

4. 在草稿的基礎上繪製線稿。

5. 添加細節，完成。即使單手舉
着杠鈴，仍舊遊刃有餘。

通過微小角度的變化練習鞋子
的畫法

4.5 嬌小的大胃王

大胃王給人的印象是嘴從來不閒着，兩手都拿着食物，這樣的屬性放在一位個子嬌小的女孩身上，形成非常有反差的萌點。

◎角色的繪製流程

1. 繪製一個元氣滿滿可愛的動態來體現少女的特點，此時她兩隻手裏都捧着包點。

2. 在動態的基礎上繪製出人體外輪廓。事實上有肉感的女孩子顯得很可愛，因此女孩子的腿不需要畫得很細。

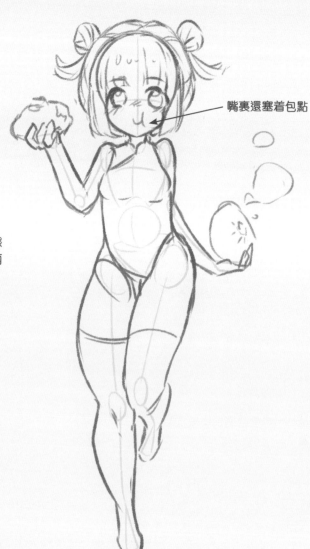

嘴裏還塞着包點

3. 繪製草稿。

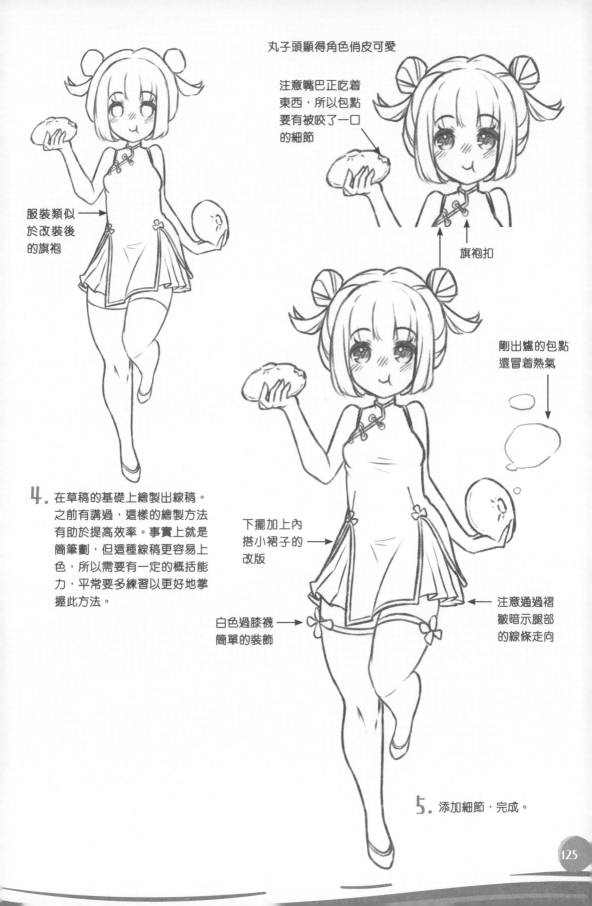

丸子頭顯得角色俏皮可愛

注意嘴巴正吃着
東西，所以包點
要有被咬了一口
的細節

旗袍扣

服裝類似
於改裝後
的旗袍

剛出爐的包點
還冒着熱氣

4. 在草稿的基礎上繪製出線稿。
之前有講過，這樣的繪製方法
有助於提高效率。事實上就是
簡筆劃，但這種線稿更容易上
色，所以需要有一定的概括能
力，平常要多練習以更好地掌
握此方法。

下擺加上內
搭小裙子的
改版

注意通過褶
皺暗示腹部
的線條走向

白色過膝襪
簡單的裝飾

5. 添加細節，完成。

◎不同動態的繪製流程

1. 繪製雙手都拿着食物的動態。

上臂因透視
的關係變短 →

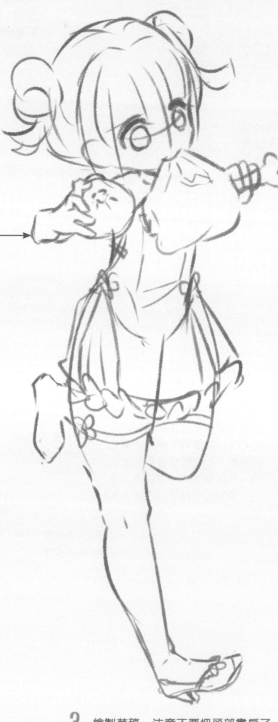

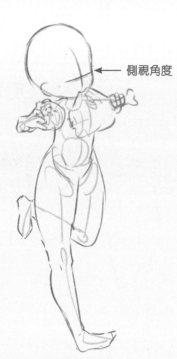

← 側視角度

2. 繪製人體外輪廓。這是一個正在跑的
 動態，視角為側面偏俯視的角度，這
 種角度可以凸顯出角色嬌小可愛的感
 覺。注意這裏是四頭半身。

3. 繪製草稿。注意不要把頭部畫扁了，
 可以將頭部看成一個立方體來繪製。

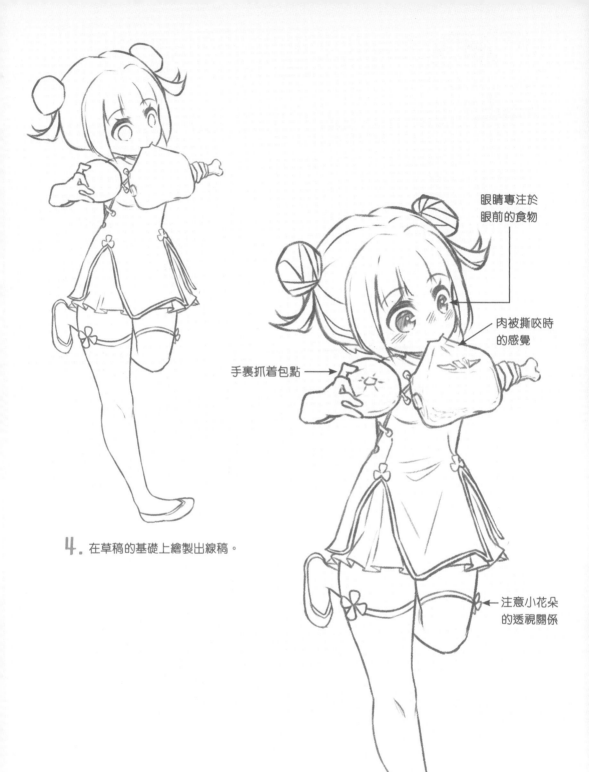

4. 在草稿的基礎上繪製出線稿。

眼睛專注於
眼前的食物

肉被撕咬時
的感覺

手裏抓着包點

注意小花朵
的透視關係

5. 添加細節，完成。

4.6 高智商少女

高智商少女給人的印象，繪製時注意動作要昂首挺胸，畫出傲氣的感覺。同時要注意身體的朝向，及頭部、肩部、腰部的角度，使角色更生動。

◎角色的繪製流程

及腰的長髮，單手撩起耳邊的頭髮

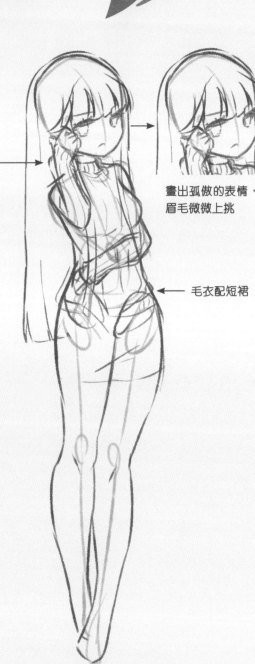

畫出孤傲的表情，眉毛微微上挑

毛衣配短裙

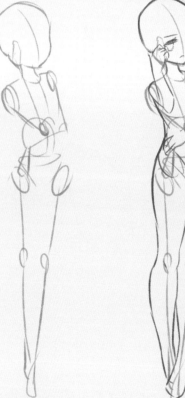

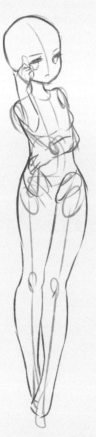

1. 繪製動態。

2. 繪製人體外輪廓。

3. 設計人物形象並繪製草稿。

為了讓人一眼看過去就有高智商少女的感覺，可以多注意動作和神態，臉部表情不要有太大的變化，要比較高冷，使其在氣質上給人凌厲的感覺，服飾上可以稍微成熟或者樸素一些。

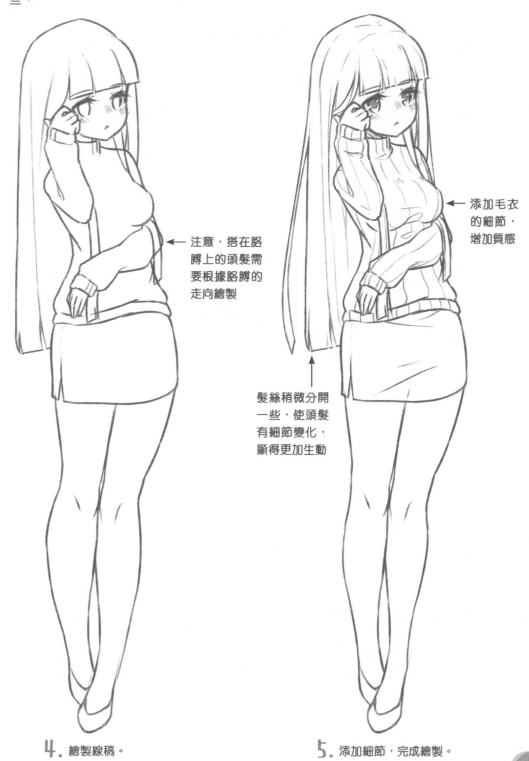

← 注意，搭在胳膊上的頭髮需要根據胳膊的走向繪製

← 添加毛衣的細節，增加質感

髮絲稍微分開一些，使頭髮有細節變化，顯得更加生動

4. 繪製線稿。

5. 添加細節，完成繪製。

◎表情及動作設定

注意頭部轉動的角度
不能太大，否則會因
為不自然而顯得僵硬

繪製角色的側面時，要稍微繪製
出一點成熟的感覺，可以用毛衣
的紋路表現身體動態的走向。

繪製出頭髮
順滑的感覺

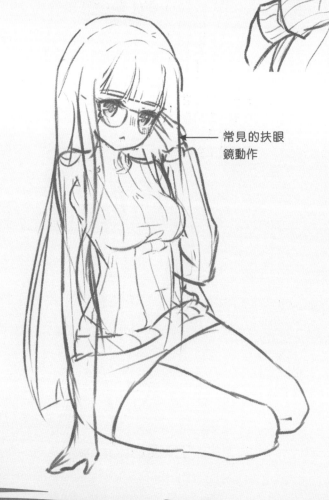

常見的扶眼
鏡動作

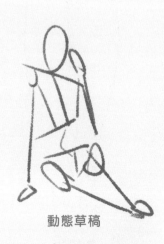

動態草稿

◎不同動態的繪製流程

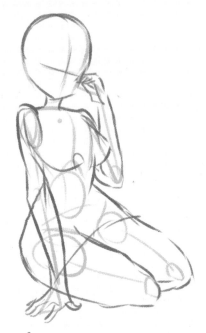

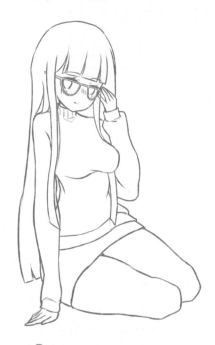

1. 先繪製動態，然後繪製出
人體外輪廓。

2. 繪製草稿。添加服飾及角色
的特徵。

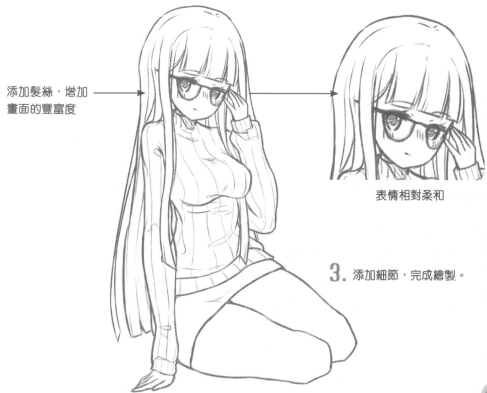

添加髮絲，增加
畫面的豐富度

表情相對柔和

3. 添加細節，完成繪製。

第5章

萌系動物角色治癒人的心靈

人們似乎對萌萌可愛的動物沒有抵抗力，尤其是動物的 BB 形象彷彿天生就具備萌化人心的力量，讓人欲罷不能。本章根據不同小動物的形象特徵對其進行不同畫風的二次創作，對擬人與 Q 版情有獨鍾的你，可千萬不要錯過！

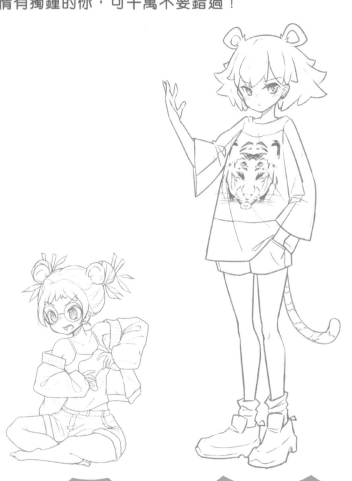

◎ 動物的特徵

想要更好地了解貓的形態特點，最好的方式就是參考現實中的貓進行繪製。

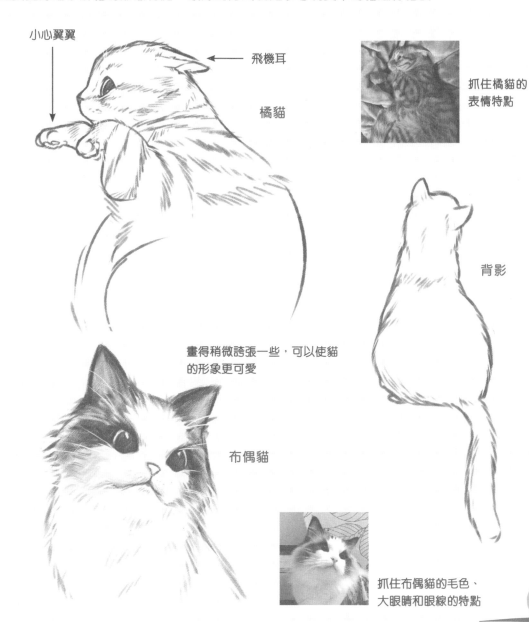

小心翼翼

飛機耳

橘貓

抓住橘貓的表情特點

背影

畫得稍微誇張一些，可以使貓的形象更可愛

布偶貓

抓住布偶貓的毛色、大眼睛和眼線的特點

◎角色設定

以貓的比例和人的動態為基礎，我們來試着對貓進行角色設定。

劍士

淑女

披風和短劍

歐式長裙

動作

站立

睡覺

舉起雙手

◎擬人形象的繪製流程

獸耳娘是把動物的特徵與可愛少女相結合的代稱，是萌系角色非常常見的設定之一。

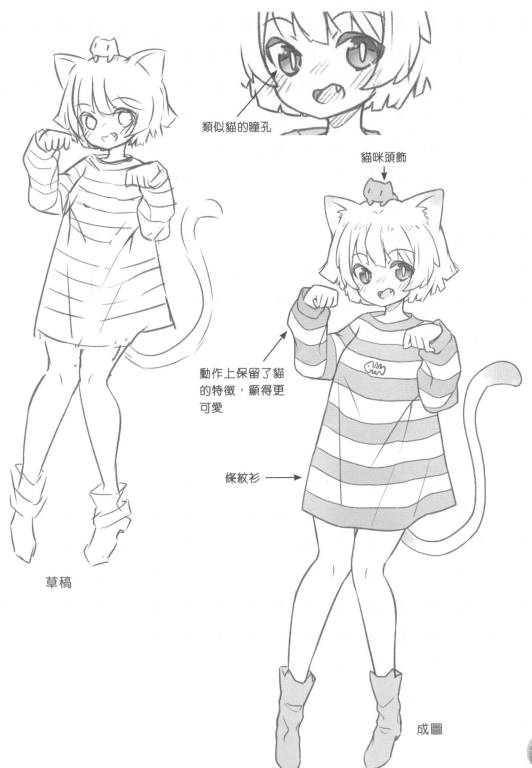

類似貓的瞳孔

貓咪頭飾

動作上保留了貓的特徵，顯得更可愛

條紋衫 →

草稿

成圖

◎動態展示

先繪製一隻小貓，再練習以這隻小貓的形象畫出牠的一系列動作。

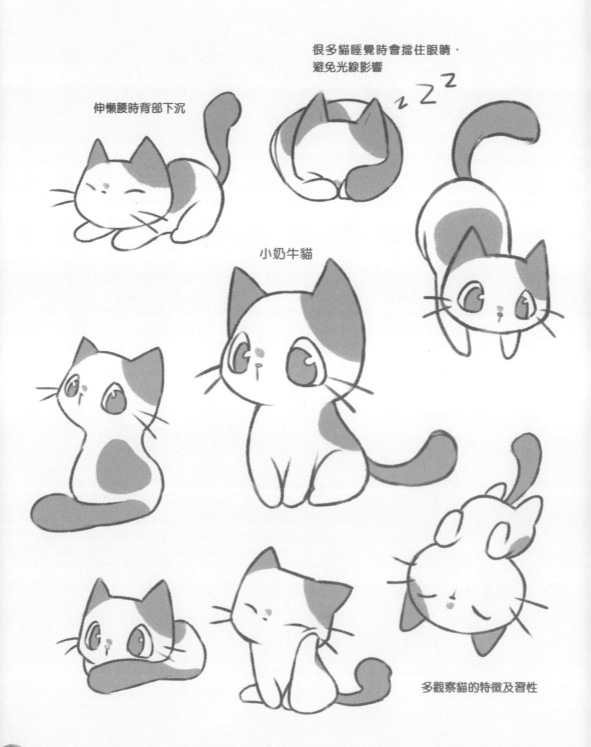

伸懶腰時背部下沉

很多貓睡覺時會擋住眼睛，
避免光線影響

小奶牛貓

多觀察貓的特徵及習性

5.2 犬

犬類多數性格開朗活潑，充滿活力，
既黏人又有親和力。

◎動物的特徵

繪製特定犬類時，需要多找資料做參考再進行繪製。

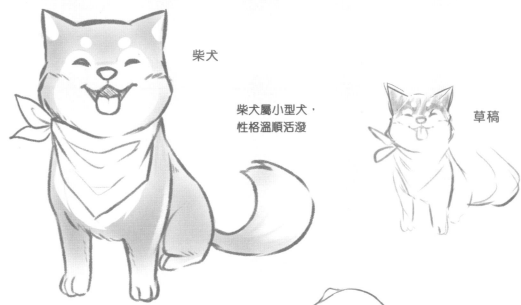

柴犬

柴犬屬小型犬，
性格溫順活潑

草稿

犬類在進化過程中，既無辜又可愛的眼神
是其特徵之一

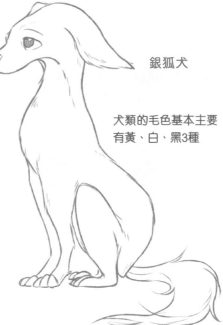

銀狐犬

犬類的毛色基本主要
有黃、白、黑3種

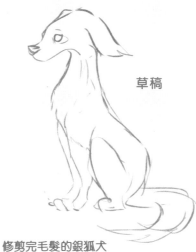

草稿

修剪完毛髮的銀狐犬

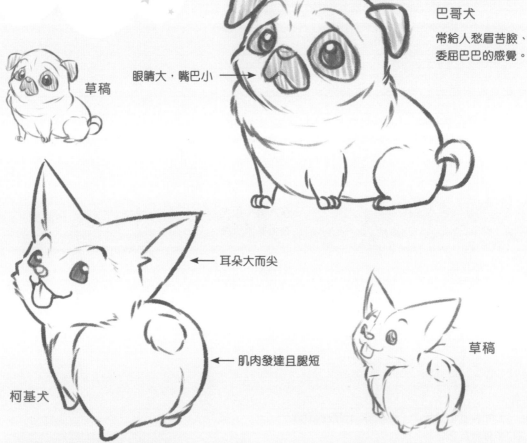

小貼士

在有寵物的前提下，繪製自己的寵物會更易於掌握其特性。

草稿

眼睛大，嘴巴小 ——

巴哥犬

常給人愁眉苦臉、委屈巴巴的感覺。

← 耳朵大而尖

← 肌肉發達且腿短

柯基犬

草稿

犬類的不同姿勢

掌握犬類基本的特徵後就可以繪製出其不同姿態了。

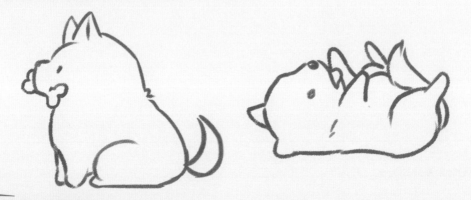

◎角色設定

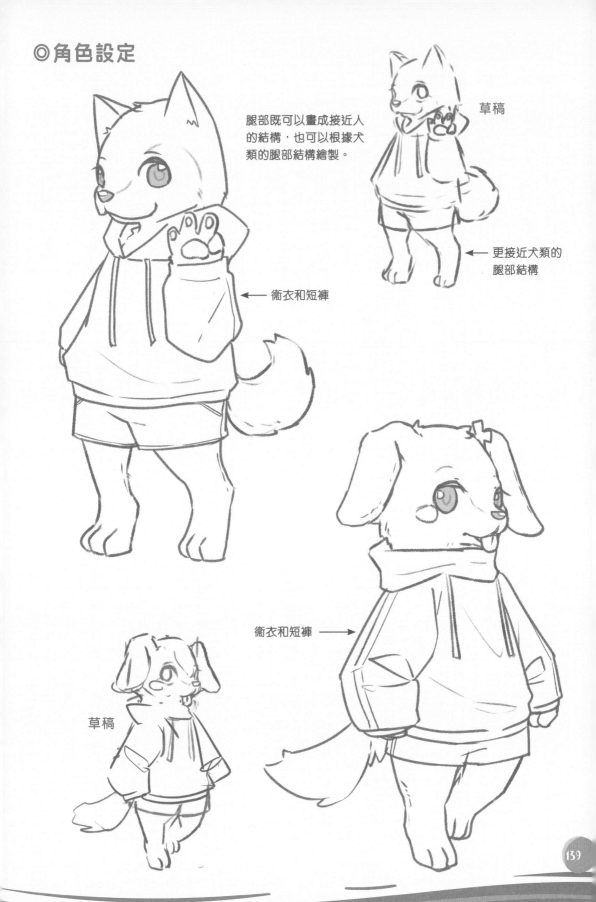

腿部既可以畫成接近人的結構，也可以根據犬類的腿部結構繪製。

草稿

← 更接近犬類的腿部結構

← 衞衣和短褲

衞衣和短褲 →

草稿

◎擬人形象的繪製流程

動物擬人化時常保留的特徵有耳朵、尾巴、花紋、神態等。

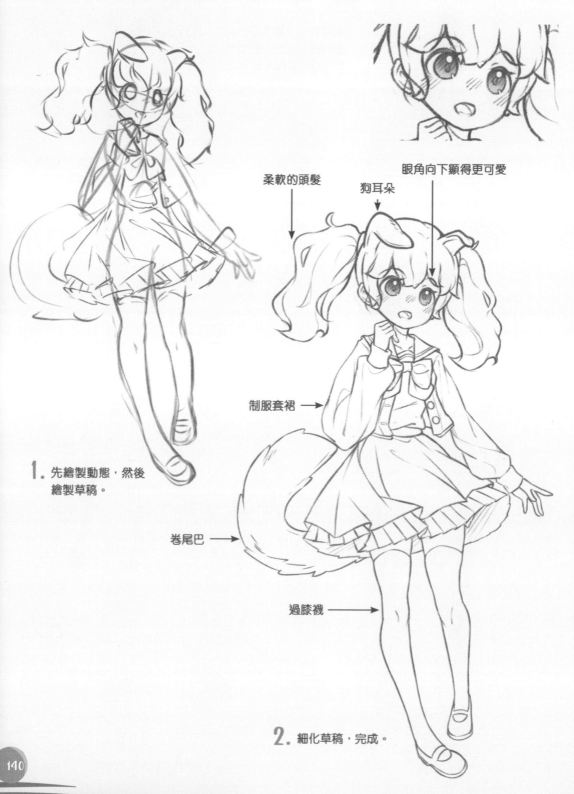

柔軟的頭髮

狗耳朵

眼角向下顯得更可愛

制服套裙 →

卷尾巴 →

過膝襪 →

1. 先繪製動態，然後繪製草稿。

2. 細化草稿，完成。

5.3 青蛙

青蛙通體光滑，背部為綠色，
腹部為白色。

◎ 動物的特徵

在「萌化」青蛙之前，先讓我們觀察一下青蛙的特點。

草稿

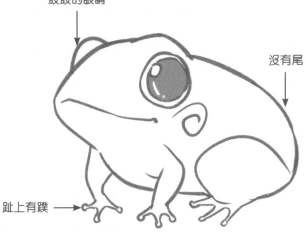

鼓鼓的眼睛

趾上有蹼

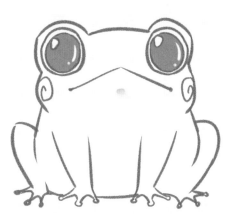

沒有尾

掌握青蛙的特徵後，再對其進行變形創作
就更容易了

不同風格的小青蛙

保留小青蛙鼓眼的特徵

簡單地概括小青蛙的外形

141

◎角色設定

只要把握好青蛙的特點和比例關係，即使配上人的身材也不會有違和感。

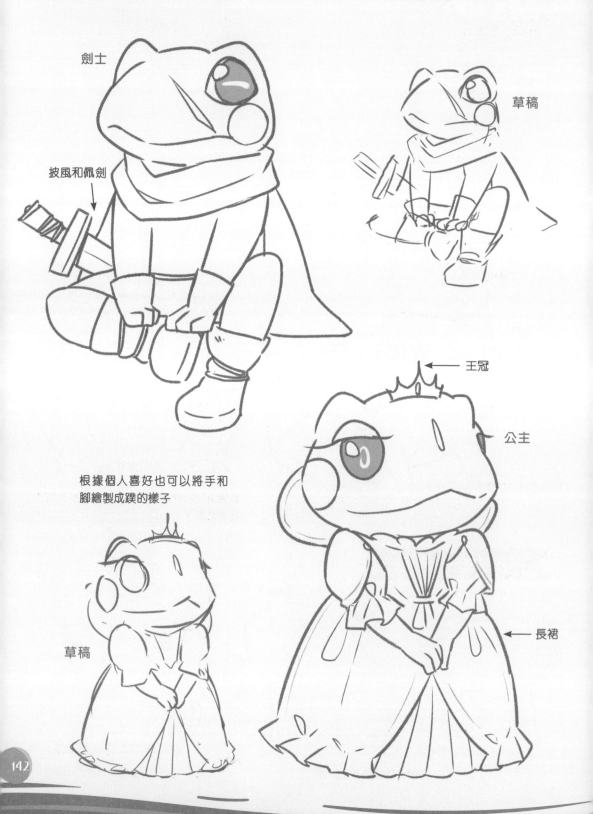

劍士

草稿

披風和佩劍

王冠

公主

根據個人喜好也可以將手和
腳繪製成蹼的樣子

草稿

長裙

◎擬人形象的繪製流程

先大概繪製出草稿，服裝設定為青蛙頭套、短袖短褲、雨靴、透明外套，並且手上拿着荷葉。整理思路，掌握好繪製的順序。外套和配件最後再畫，這樣就不會因為線條混亂而無從下手了。

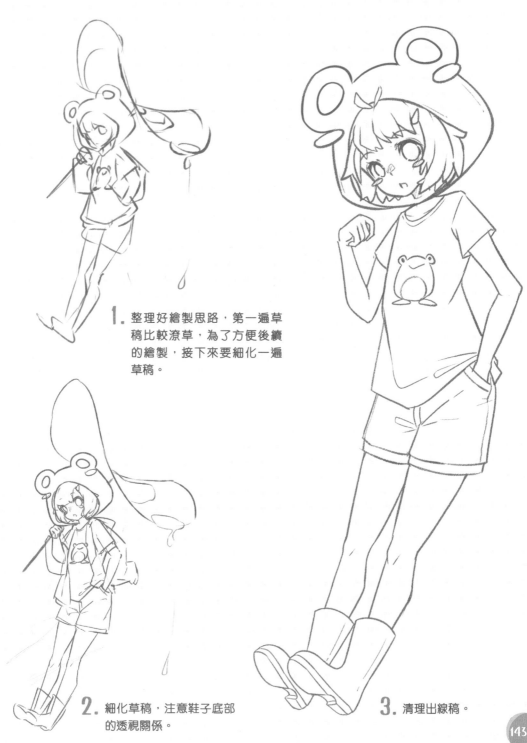

1. 整理好繪製思路，第一遍草稿比較潦草，為了方便後續的繪製，接下來要細化一遍草稿。

2. 細化草稿，注意鞋子底部的透視關係。

3. 清理出線稿。

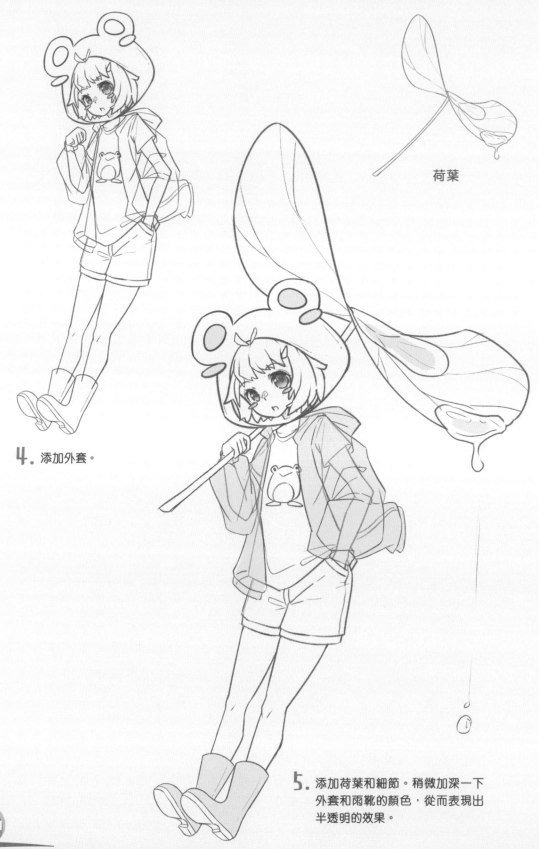

荷葉

4. 添加外套。

5. 添加荷葉和細節。稍微加深一下
外套和雨靴的顏色,從而表現出
半透明的效果。

5.4 兔子

兔子的形象特徵是長耳朵，只要保留這個形象特徵，就可以對其進行各種不同風格的繪製。

◎動物的特徵

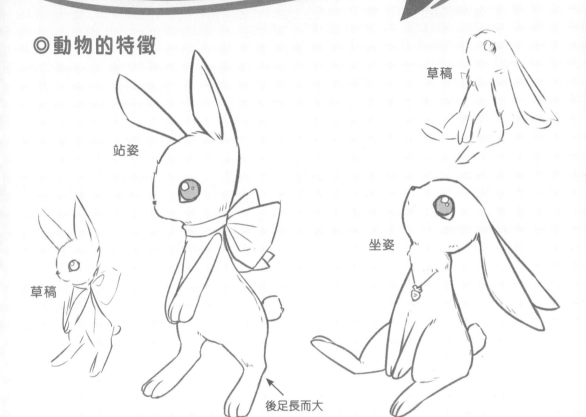

草稿

站姿

草稿

坐姿

後足長而大

不同風格的小兔子

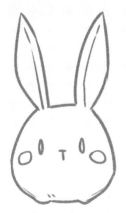

簡單的繪製方式就是繪製一個長着長耳朵的團子

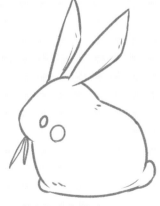

嘴和腿都可以選擇性省略

可以根據角色的喜好構思一些
相關的小部件或者小場景，以
體現角色的性格特點。

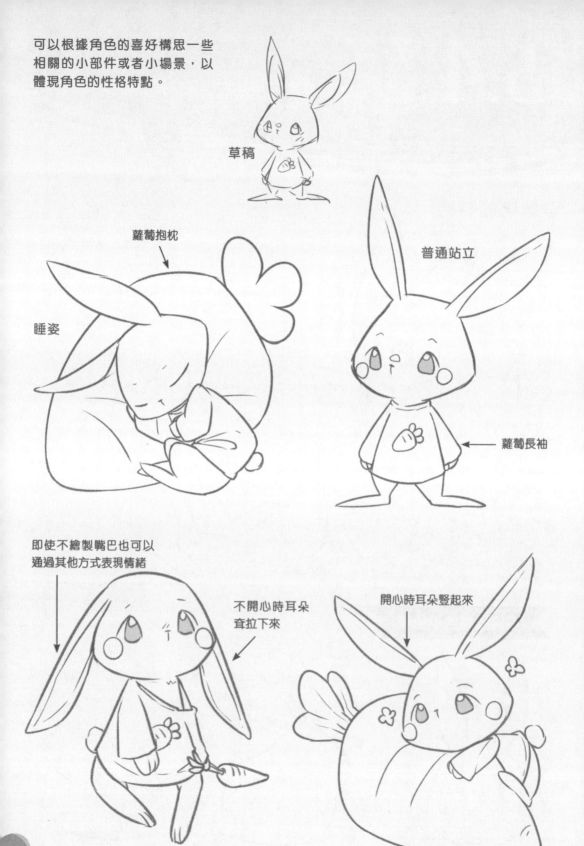

草稿

蘿蔔抱枕

睡姿

普通站立

蘿蔔長袖

即使不繪製嘴巴也可以
通過其他方式表現情緒

不開心時耳朵
耷拉下來

開心時耳朵豎起來

◎角色設定

1. 繪製草稿。

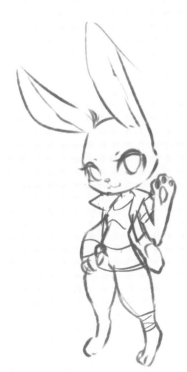

2. 加上服裝。

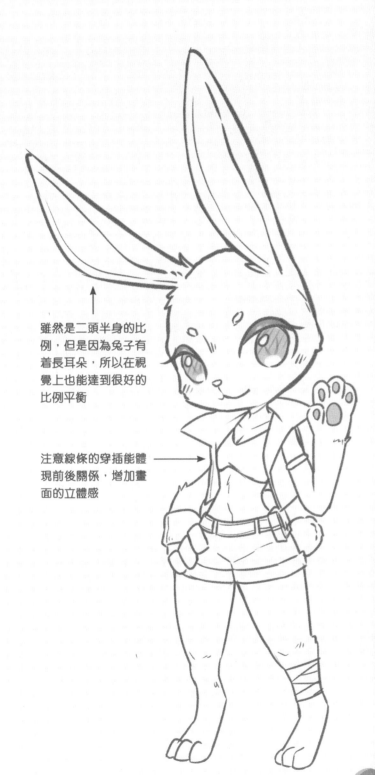

雖然是二頭半身的比例，但是因為兔子有着長耳朵，所以在視覺上也能達到很好的比例平衡

注意線條的穿插能體現前後關係，增加畫面的立體感

3. 添加細節，完成繪製。

◎擬人形象的繪製流程

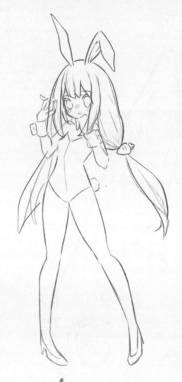

1. 繪製草稿。

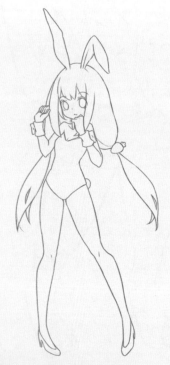

2. 清理出線稿。

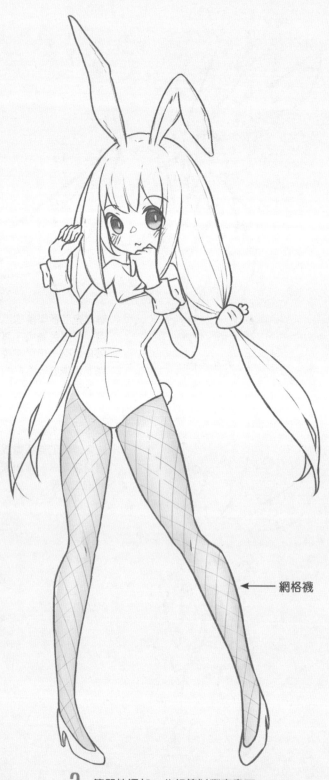

網格襪

3. 簡單地添加一些細節以豐富畫面。

5.5 狼

狼有着精瘦的身材且四肢修長有力，尾部的毛非常多。牠們的眼神十分銳利，耳朵常是豎直狀態，行動敏捷。

◎ 動物的特徵

1. 狼的頭部結構可以通過一個圓進行繪製。

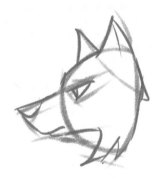

2. 細化一下狼的頭部。

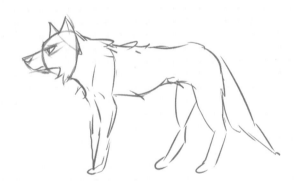

3. 添加身體部分。

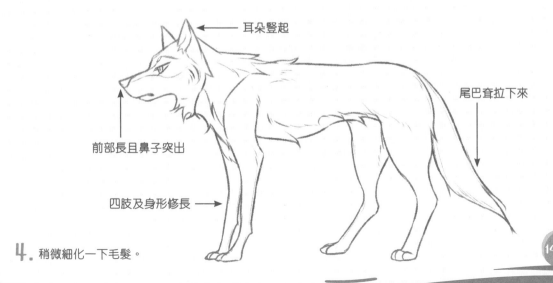

耳朵豎起

尾巴耷拉下來

前部長且鼻子突出

四肢及身形修長

4. 稍微細化一下毛髮。

狼和狗最大的區別是眼神不一樣，而且狼的嘴巴相對更長，有利於捕獵和撕咬。

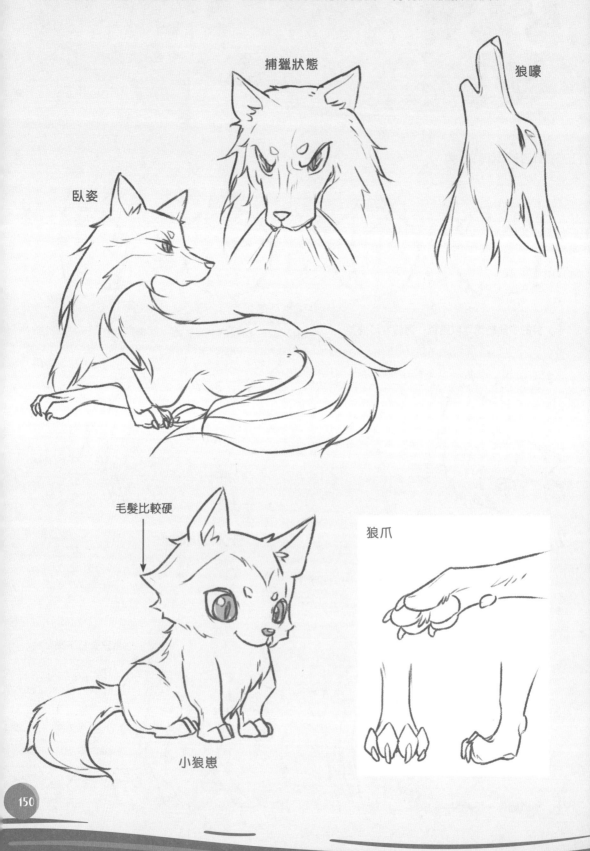

捕獵狀態

狼嚎

臥姿

毛髮比較硬

狼爪

小狼崽

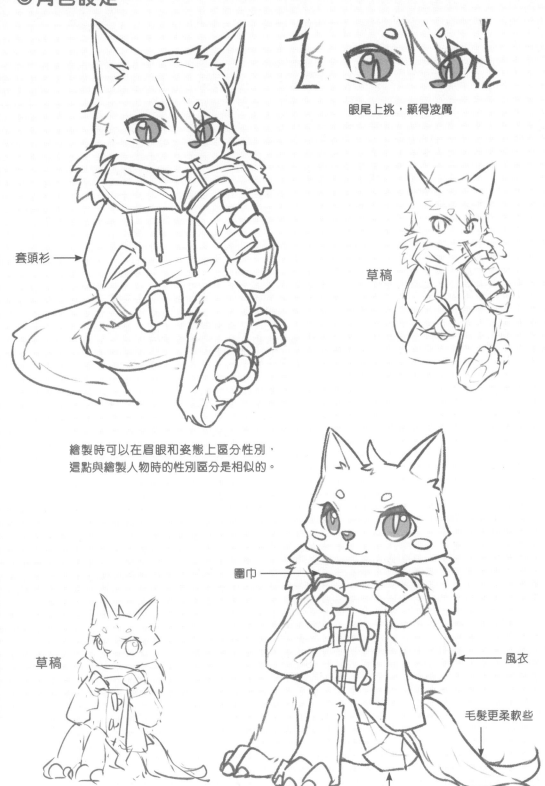

◎角色設定

眼尾上挑，顯得凌厲

套頭衫

草稿

繪製時可以在眉眼和姿態上區分性別，
這點與繪製人物時的性別區分是相似的。

圍巾

風衣

毛髮更柔軟些

草稿

短裙

◎擬人形象的繪製流程

設定角色為單馬尾，身穿寬鬆衞衣和球鞋，眼神凌厲（符合狼的特徵）的女生。

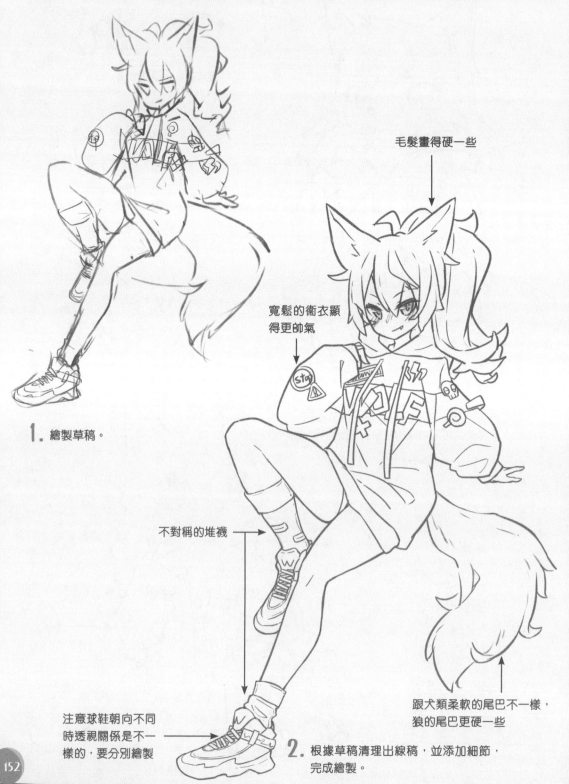

毛髮畫得硬一些

寬鬆的衞衣顯
得更帥氣

1. 繪製草稿。

不對稱的堆襪

跟犬類柔軟的尾巴不一樣，
狼的尾巴更硬一些

注意球鞋朝向不同
時透視關係是不一
樣的，要分別繪製

2. 根據草稿清理出線稿，並添加細節，
完成繪製。

5.6 倉鼠

倉鼠的耳朵圓圓的，四肢短小，有儲存食物的習性。
將倉鼠擬人化時一般要保留其嬌小的體型、
溫順的性格等特點。

◎ 動物的特徵

倉鼠的身體可以大致看成一個圓形。

身體渾圓小巧

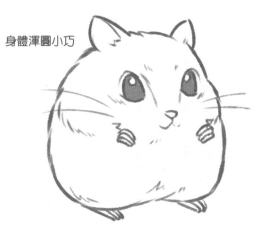

兩側有頰囊，所以又稱腮鼠

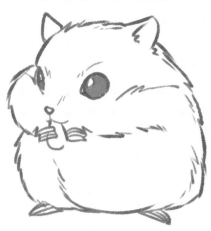

了解倉鼠的特點後，再簡化成
線條繪製就很簡單了。

不同動作的倉鼠

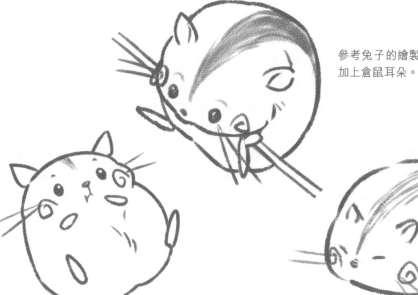

參考兔子的繪製方法畫一個團子，
加上倉鼠耳朵。

四肢簡化成類似橢圓的形狀。

若要讓一個角色生動起來，就要賦予其鮮活的性格特點，使角色不只是一個圖像，而是具有生命力。

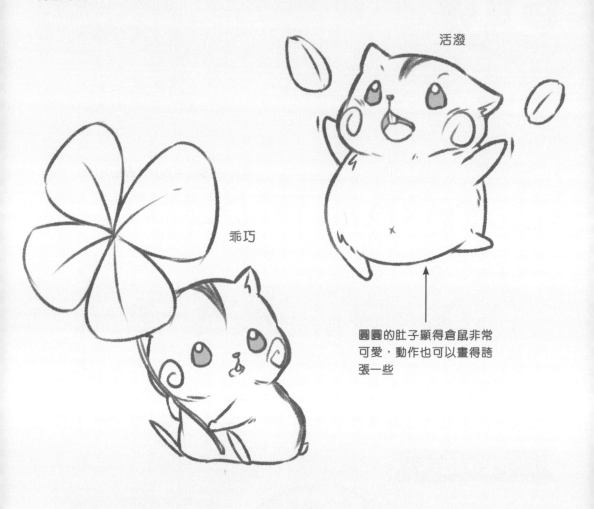

活潑

乖巧

圓圓的肚子顯得倉鼠非常可愛，動作也可以畫得誇張一些

熟睡

交朋友

◎角色設定

保留動物的全部特徵，使其成為一個「角色」的性格特點，可以讓人印象深刻。

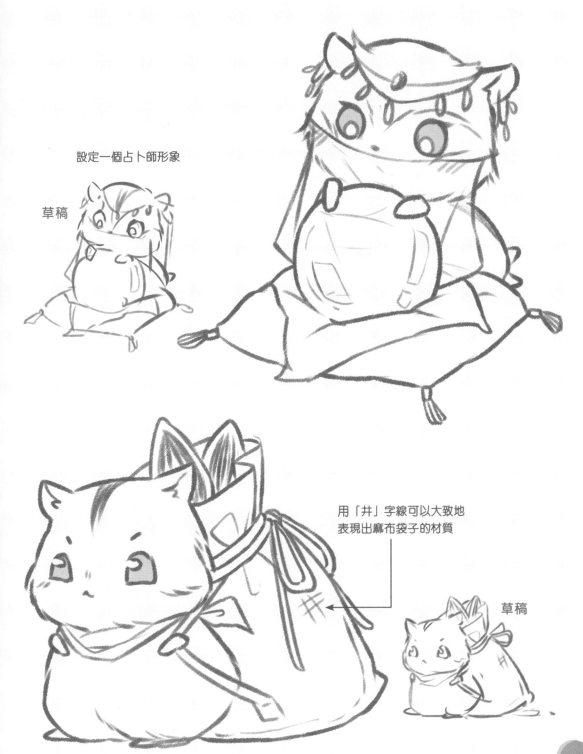

設定一個占卜師形象

草稿

用「井」字線可以大致地
表現出麻布袋子的材質

草稿

◎擬人形象的繪製流程

繪製二頭半身的 Q 版形象時，可以為她畫出一雙圓圓的大眼睛，讓其顯得單純可愛。

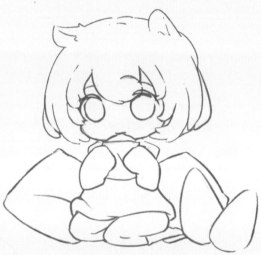

1. 根據倉鼠的特點，先繪製一個擬人化的草稿：
小女孩坐在抱枕堆裏顯得小巧可愛。

2. 根據草稿清理出線稿。

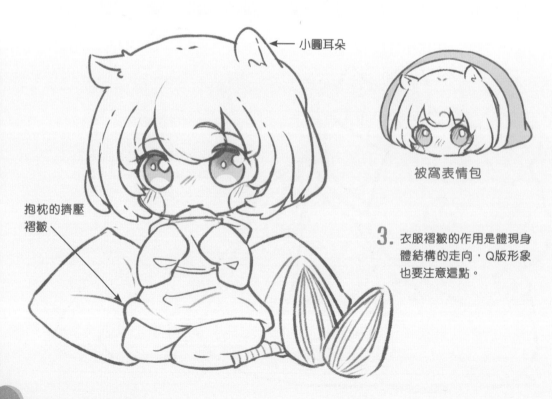

小圓耳朵

被窩表情包

抱枕的擠壓
褶皺

3. 衣服褶皺的作用是體現身
體結構的走向，Q版形象
也要注意這點。

5.7 闊耳狐

闊耳狐體型十分嬌小，反應靈敏，毛厚且柔軟，
最為明顯的特徵是兩隻大耳朵。繪製時
要保留的特徵便是其獨
一無二的大耳朵。

◎動物的特徵

由於闊耳狐並不常見，所以繪製時需要找大量資料作為參考。

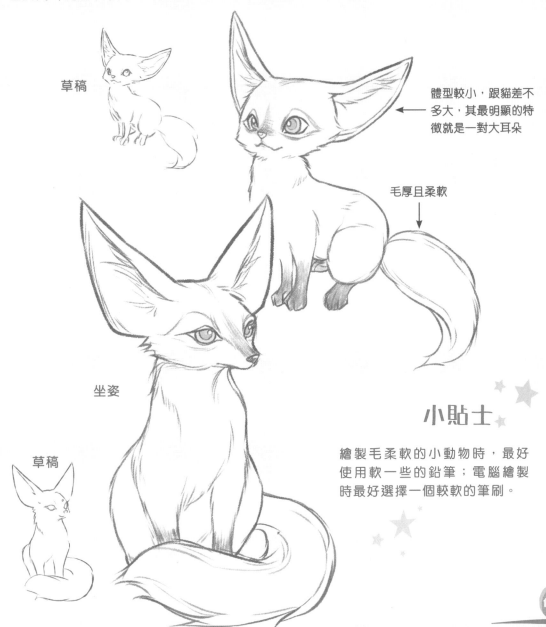

草稿

體型較小，跟貓差不
多大，其最明顯的特
徵就是一對大耳朵

毛厚且柔軟

坐姿

草稿

小貼士

繪製毛柔軟的小動物時，最好
使用軟一些的鉛筆；電腦繪製
時最好選擇一個較軟的筆刷。

繪製小闊耳狐時根據貓、狗幼崽的繪製方法進行繪製，就能抓住其神態的特點。

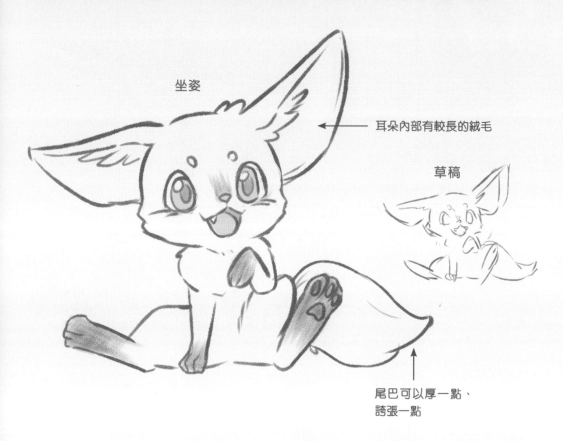

坐姿

耳朵內部有較長的絨毛

草稿

尾巴可以厚一點、
誇張一點

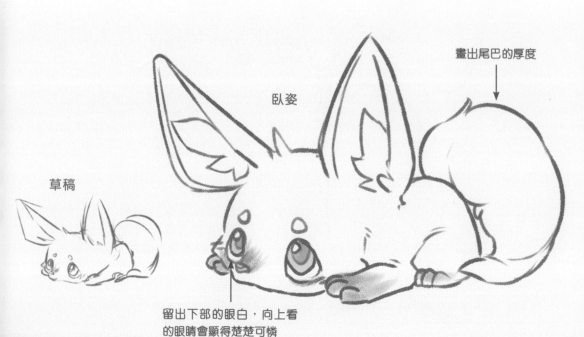

畫出尾巴的厚度

臥姿

草稿

留出下部的眼白，向上看
的眼睛會顯得楚楚可憐

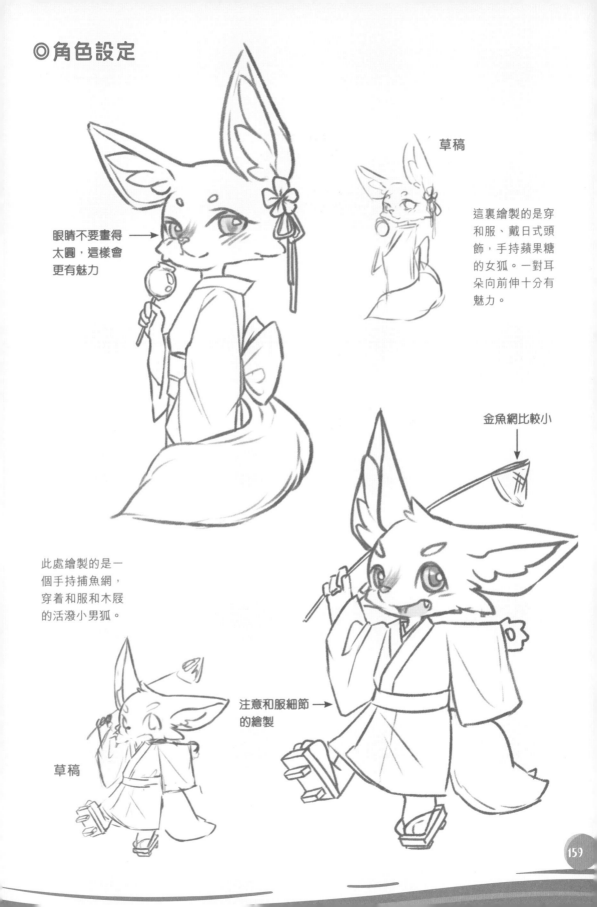

◎角色設定

眼睛不要畫得太圓，這樣會更有魅力

草稿

這裏繪製的是穿和服、戴日式頭飾，手持蘋果糖的女狐。一對耳朵向前伸十分有魅力。

金魚網比較小

此處繪製的是一個手持捕魚網，穿着和服和木屐的活潑小男狐。

注意和服細節的繪製

草稿

◎擬人形象的繪製流程

角色設定為一位紮着雙麻花辮、身材纖細的女孩子，衣服為水手服加外套，並保留闊耳狐的特徵。

繪製特殊動作和多件衣服時，最好的方式就是從內到外，一層一層地繪製

小貼士

添加一些髮絲增加層次和豐富畫面。

1. 繪製角色的草稿。

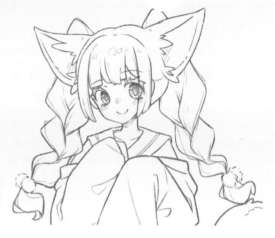

注意繪製大麻花辮的時候，因為節數不多，所以要對每節編髮的朝向略微做一些調整，使畫面更生動。

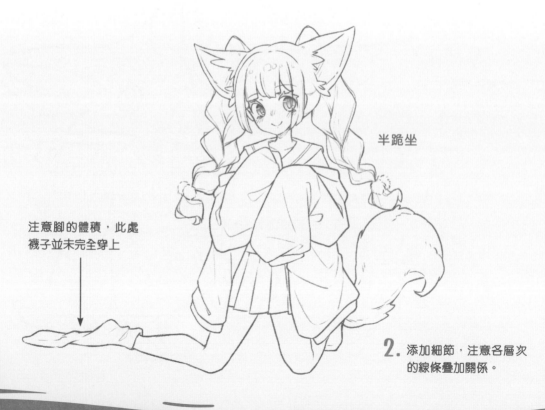

半跪坐

注意腳的體積，此處襪子並未完全穿上

2. 添加細節，注意各層次的線條疊加關係。

5.8 老虎

老虎的身上有橫紋，嘴部較寬，嘴上有硬硬的鬍鬚。

◎動物的特徵

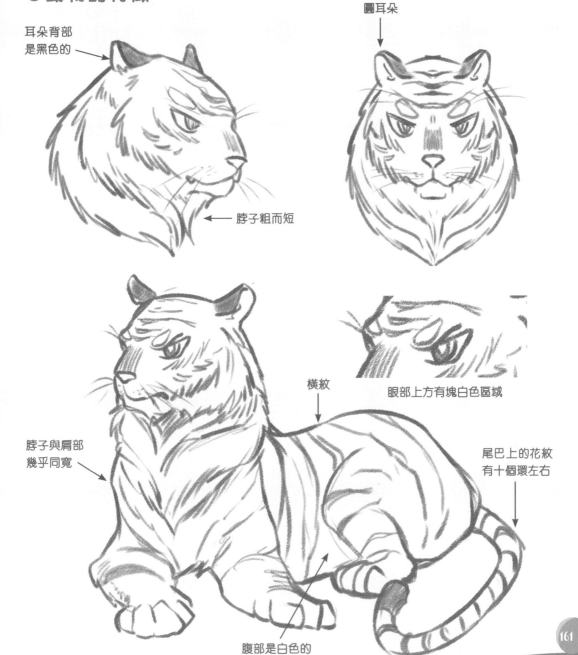

耳朵背部是黑色的

圓耳朵

脖子粗而短

脖子與肩部幾乎同寬

橫紋

眼部上方有塊白色區域

尾巴上的花紋有十個環左右

腹部是白色的

保留小老虎的花紋特徵，將五官放大，
根據繪製貓的方法進行繪製。

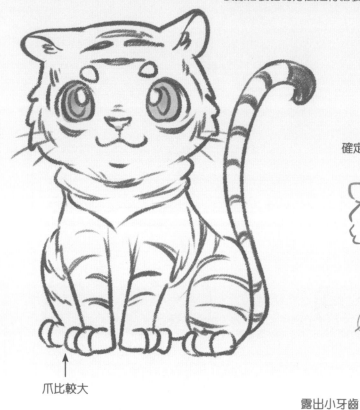

爪比較大

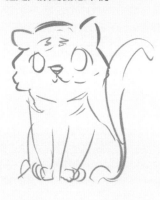

確定大致的動態草稿

露出小牙齒

畫可愛動作的時候，
扭頭會使效果更顯著

確定形象以後，再確定
一個動態草稿

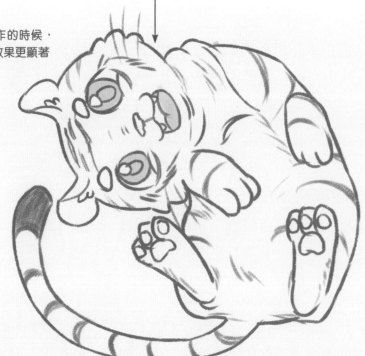

◎角色設定

臉部偏人類的獸人設定。

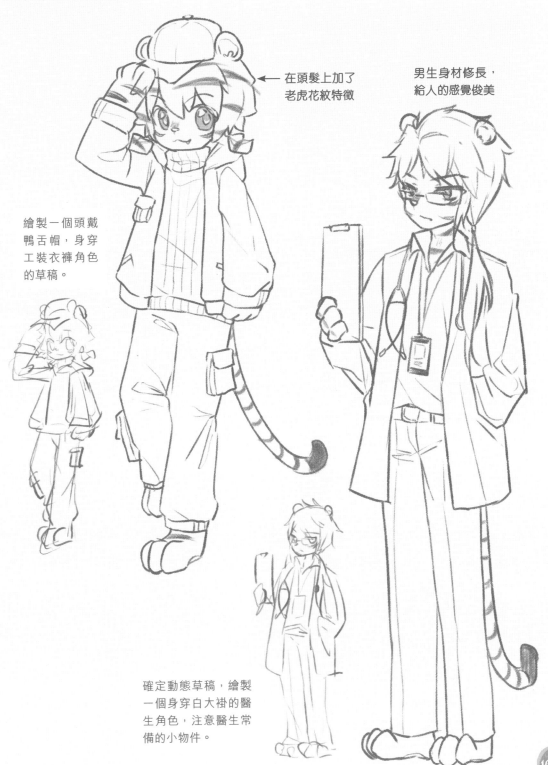

← 在頭髮上加了
老虎花紋特徵

男生身材修長，
給人的感覺俊美

繪製一個頭戴
鴨舌帽，身穿
工裝衣褲角色
的草稿。

確定動態草稿，繪製
一個身穿白大褂的醫
生角色，注意醫生常
備的小物件。

◎擬人形象的繪製流程

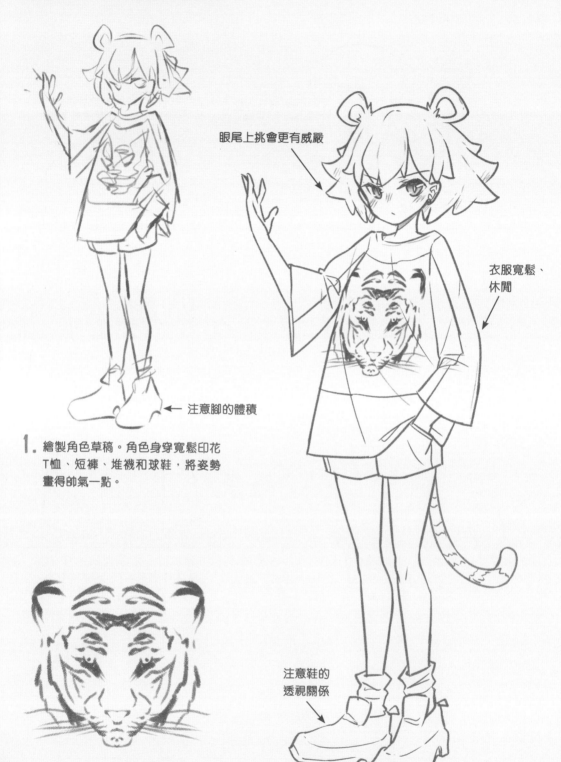

眼尾上挑會更有威嚴

衣服寬鬆、休閒

←注意腳的體積

1. 繪製角色草稿。角色身穿寬鬆印花
 T恤、短褲、堆襪和球鞋，將姿勢
 畫得帥氣一點。

注意鞋的
透視關係

2. 根據草稿清理出線稿並添加細節。

5.9 熊貓

熊貓頭圓尾短、有大大的黑眼圈、毛髮黑白相間，這些都是其明顯的特徵。

◎ 動物的特徵

體態憨實

基本以竹子、竹筍為食 →

草稿

四肢到頸部一圈都是黑色的毛

善於爬樹

草稿

◎角色設定

熊貓的特徵很適合可愛的形象。

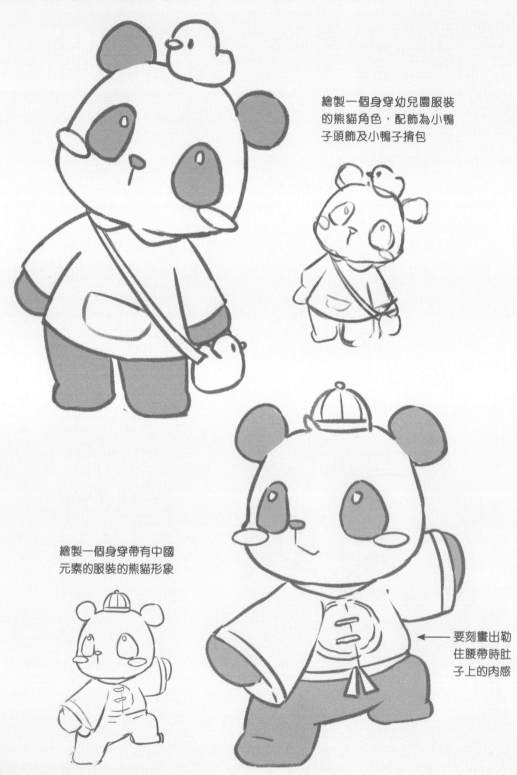

繪製一個身穿幼兒園服裝
的熊貓角色，配飾為小鴨
子頭飾及小鴨子揹包

繪製一個身穿帶有中國
元素的服裝的熊貓形象

← 要刻畫出勒
住腰帶時肚
子上的肉感

◎擬人形象的繪製流程

這裏根據熊貓的特徵，設計一個愛打遊戲的女形象。

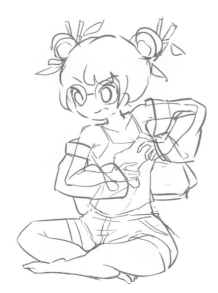

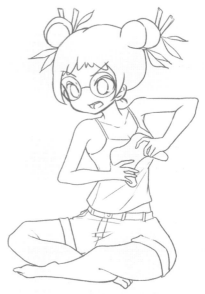

1. 繪製草稿。設計角色的表情和動作，髮型為包子頭，配飾為竹子頭飾和圓框眼鏡，服飾為吊帶衫和短褲，再搭一件寬鬆小外套。

2. 繪製線稿。繪製特殊動作和多件服飾時，依舊可以分層進行繪製，最後再加上外套，這樣不易出錯且效率更高。

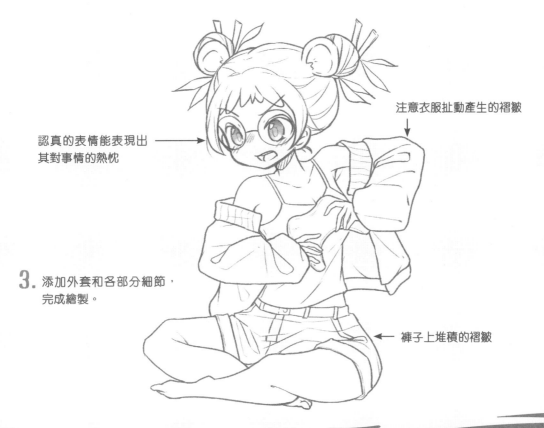

認真的表情能表現出其對事情的熱忱

注意衣服扯動產生的褶皺

3. 添加外套和各部分細節，完成繪製。

褲子上堆積的褶皺

萌系動漫角色基礎設定技法

編著
Mipo

主編
繪月工坊

責任編輯
吳煥燊

裝幀設計
羅美齡

排版
羅美齡、辛紅梅

出版者
萬里機構出版有限公司
香港北角英皇道 499 號北角工業大廈 20 樓
電話：2564 7511 傳真：2565 5539
電郵：info@wanlibk.com
網址：http://www.wanlibk.com
　　　http://www.facebook.com/wanlibk

發行者
香港聯合書刊物流有限公司
香港荃灣德士古道 220-248 號荃灣工業中心 16 樓
電話：2150 2100 傳真：2407 3062
電郵：info@suplogistics.com.hk
網址：http://www.suplogistics.com.hk

承印者
中華商務彩色印刷有限公司
香港新界大埔汀麗路 36 號

出版日期
二〇二二年三月第一次印刷
二〇二三年六月第二次印刷

規格
特 16 開（170 mm × 240 mm）